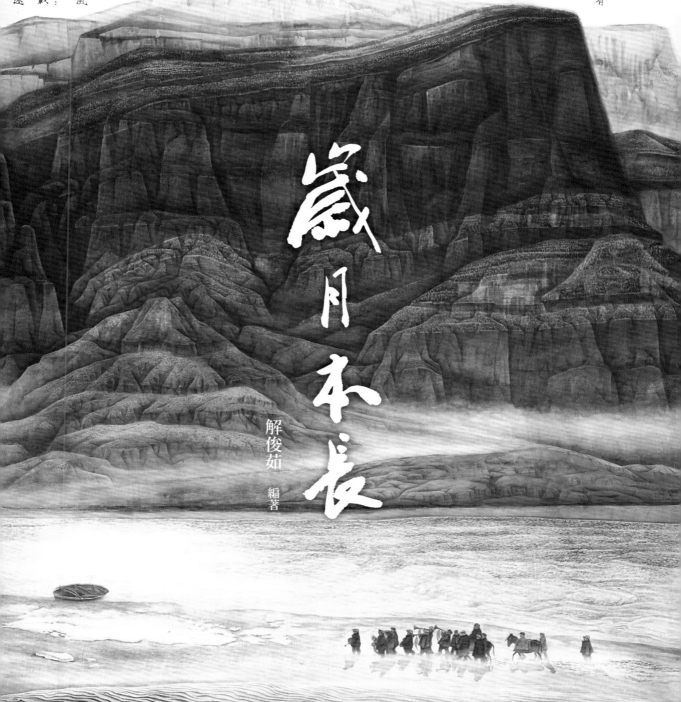

歲月本長

解俊茹 編著

蘭臺出版社

孫本長 (張之先攝於 1996 年)

本固枝榮 山高水長

李西源

　　孫本長（1956—2003），祖籍河北省滄州市，1956 年 9 月生於天津市。生前執教於天津工藝美院，是中國美術家協會會員、一級美術師，享受國務院政府特殊津貼的著名山水畫家。

　　孫本長孩提時就耳濡目染於藝術啓蒙之中。其父親孫汝林，為人忠厚，知書達理，節衣縮食保證子女上學讀書；其母親宗金蘭勤儉持家，心靈手巧，尤擅剪紙、繡花。日常生活中的藝術氛圍讓本長受到藝術的審美啓發，從小喜愛繪畫。

　　本長就讀的天津四十一中學，要求德、智、體全面發展，更以「美術育人」為教育特色。美術教師馮習忠，積極組織開展「美術組」活動，為全校具有美術特長和興趣的學生課外加餐，本長獲益尤深。

　　1974 年本長以良好的美術基礎考入天津工藝美術學校。性格內向的本長顯示出刻苦鑽研的潛在優勢；畢業後留校深造，在山水畫大家趙松濤先生直接指導下專攻山水。他尊師敬業，轉益多師，博採眾長，漸成自己風格，是一位頗受學生歡迎的青年教師。

　　1989 年他以《河原嫁女》的巨構，奪得第七屆全國美展銀獎，又連獲中國美術家協會首屆「齊白石基金獎」和日本「日中友好會館大獎」。《河原嫁女》成了孫本長的一張名片，是中國畫史上的「一代名圖」，被公認為祖國壯美河山與民族古淳風俗巧妙相融，天人合一的文化意象。

　　向上發展，向下紮根，是萬物生長的自然規律；繁榮的必由之路。本長者，根深之謂也。孫本長，人如其名，名副其實，實至名歸。本長踐行的藝術道路充分驗證了季羨林先生積七、八十年的生活閱歷總結出的著名公式：

成功＝天資＋勤奮＋機遇。

　　人生苦短，藝術永恆。站立樹起一面旗幟，倒下鑄就一座豐碑，通覽畫史，古今幾人！值此本長辭世十五週年之際，將前輩指點迷津，同道好友切磋的相關文字結集出版，不啻已仙逝與健在之藝壇師友，穿越時空，相聚雅集，誠藝林盛事，功德無量！余爲之點贊：

　　太行巍巍，黃河滔滔，一代名圖，獨樹高標；
　　本心長在，藝術永存，欣逢盛世，日新又新。

2018 年植樹節於沽上芳草園

目錄 Contents

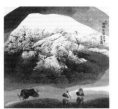

PART4　紀念文章

PART5　訪談文章

PART6　創作論壇　孫本長

PART7　記述感言　孫本長

目錄 Contents

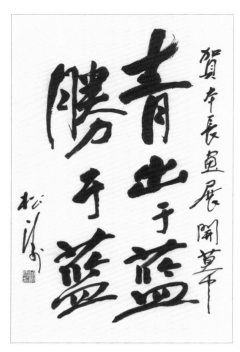

青出于藍勝于藍
趙松濤

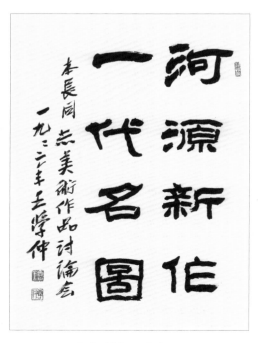

河源新作 一代名圖
王學仲

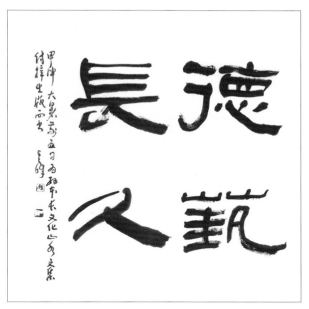

德藝長久
孫其峰

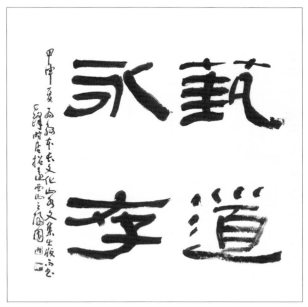

藝道永存
孫其峰

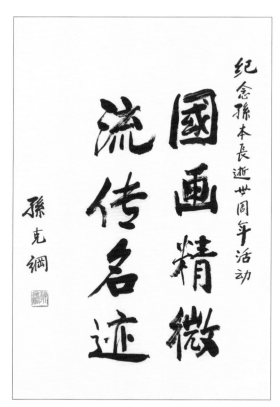

書畫千秋
秦 征

國畫精微 流傳名迹
孫克綱

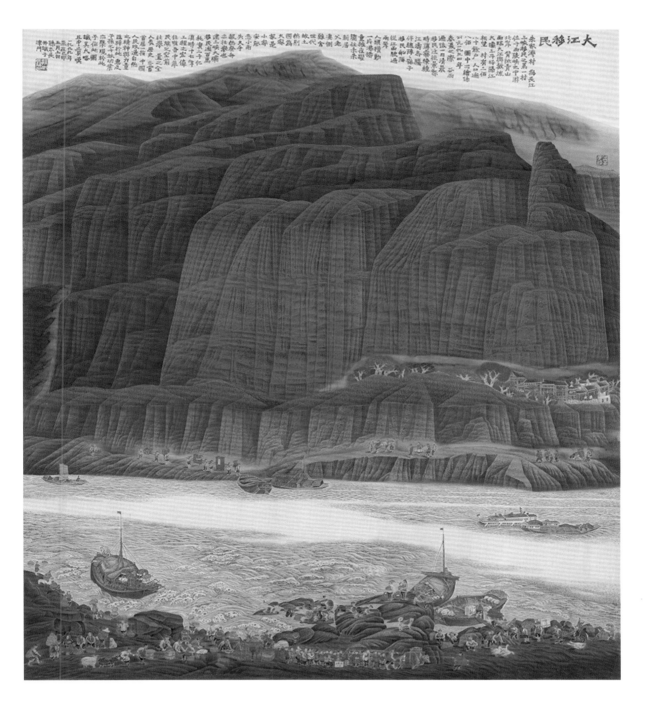

大江移民

（絹本　220×195　1999 年）

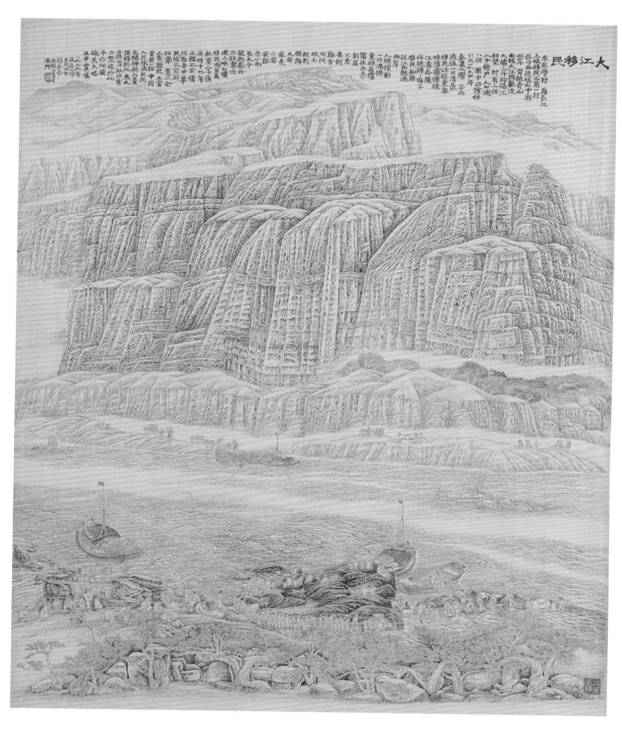

大江移民 2

（絹本　170×138　1999 年）

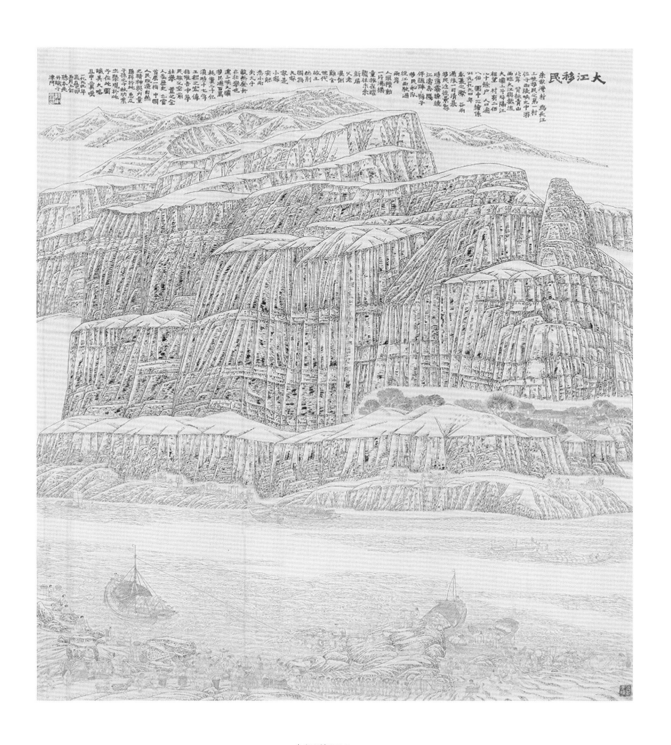

大江移民 3

（紙本　220×195　1999 年）

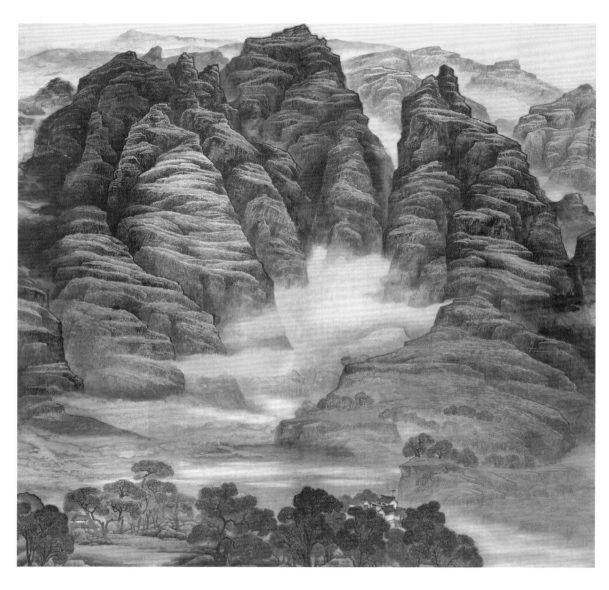

巍巍太行

（絹本　159X162　1984 年　中國美術館收藏）

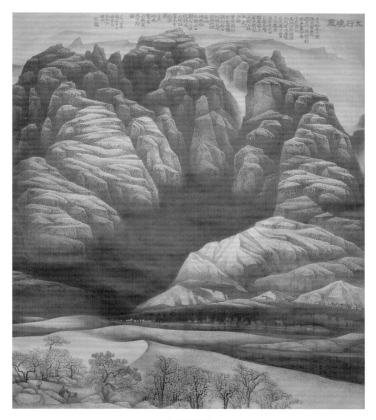

太行曉霽
（絹本　180×160　1984 年　日本日中友好會館收藏）

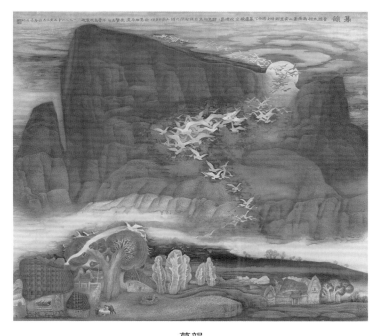

暮韻
（絹本　170×164　1986 年 ）

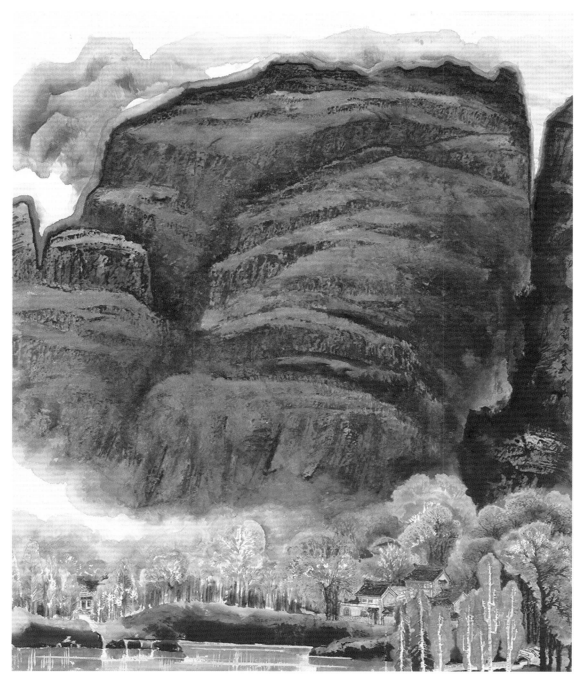

金嶺參天

(紙本　180×140　1985 年)

出山

（紙本　170×150　1982 年）

新耕

（絹本 77×77　1990 年）

晩炊

（絹本　77×77　1990 年）

牧童

（ 絹本　57×46　1990 年 ）

送飯

（ 絹本　57×46　1990 年 ）

回娘家

54×50　絹本　1991 年)

姐弟情

（ 絹本　54×50　1991 年 ）

正月雪

（絹本　54×50　1991 年）

走西口

（絹本　54×50　1991 年）

天歌
（絹本　65×52　1995年）

企望
（絹本　65×52　1995年）

萌春之情

（紙本　138×69　1997 年）

歲月悠悠

（紙本　138×69　1997 年）

牧歌野趣

（紙本　68×68　2002 年）

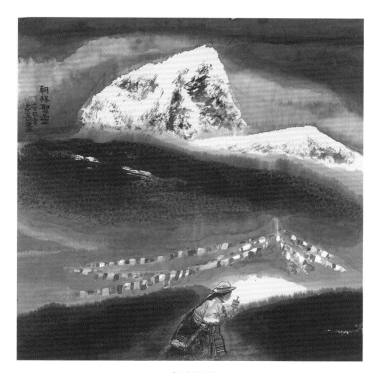

朝拜聖靈

（紙本　68×68　2001 年）

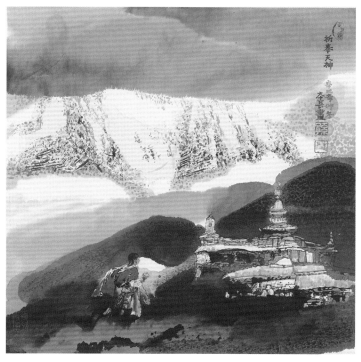

祈奉天神

（紙本　68×68　2001 年）

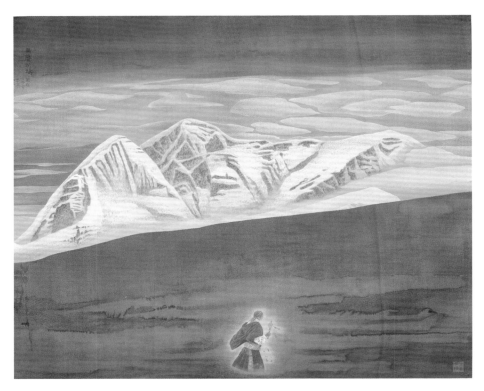

無聲祈禱

（絹本　170X136　2002 年）

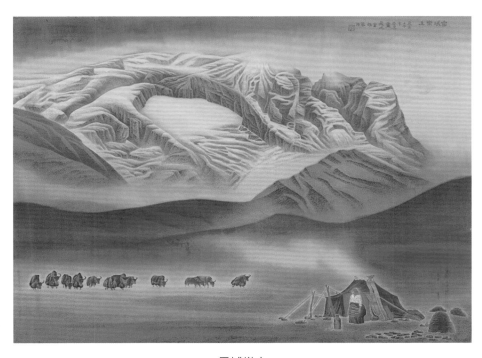

雪域樂土

（絹本　185×136　2002 年）

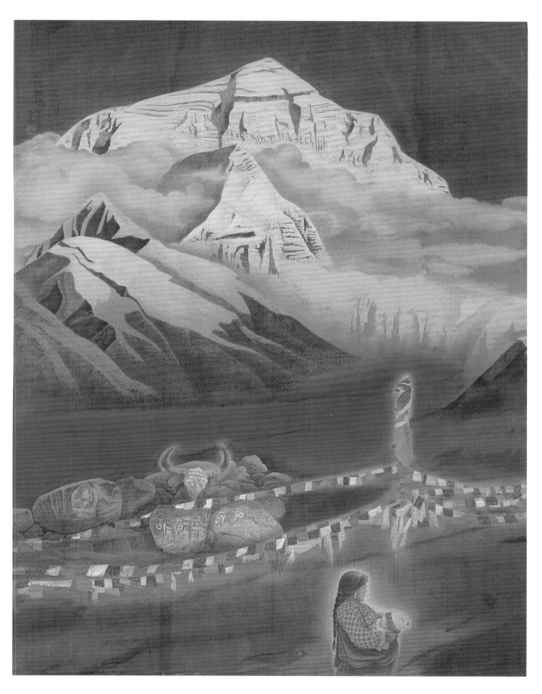

珠穆朗瑪

（ 絹本　175×135　2002 年 ）

天使

（紙本　51×41　1996 年）

托起的太陽

（紙本　51×41　1996 年）

天海
（紙本　24×27　1995 年）

猴子觀海
（紙本　24×27　1995 年）

春遊樂山

（紙本　68×46　1978年）

八達嶺速寫
(紙本　132×50　1980 年)

長城
(紙本 240×136)

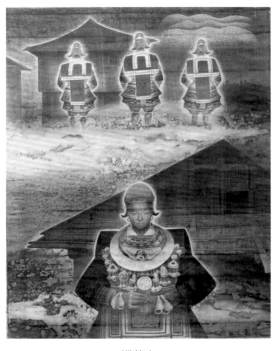

蠟花女

（絹本　140×105　1991 年）

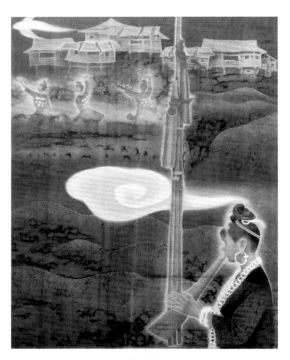

笛笙舞

（絹本　140×105　1991 年）

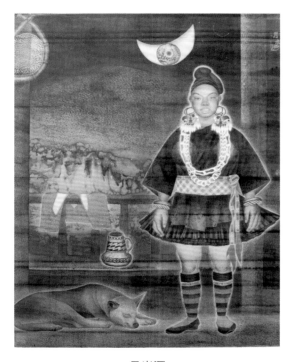

月米酒

（絹本　140×105　1991 年）

過苗年

（絹本　140×105　1991 年）

PART 2
西藏攝影作品

神靈聖物

墨脫世界（花的世界）

雪山神女

雪域高原

相伴

煙雲繚繞

天人合一

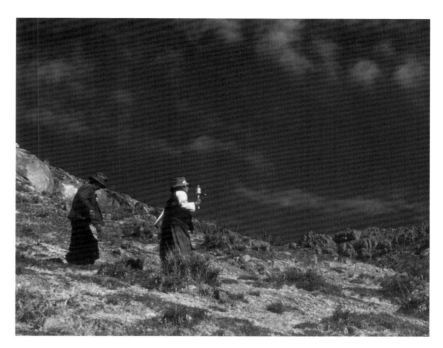

藍天麗日

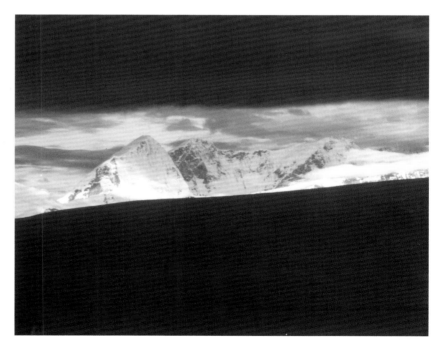

黎明破曉

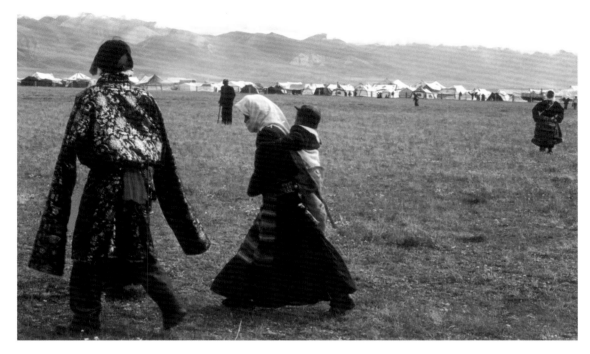

幸福樂土

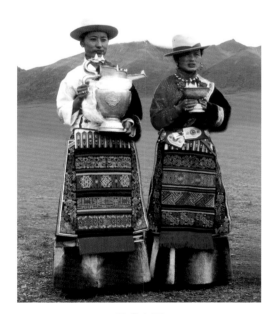

祈求幸福

神山聖嶺

純情少女

江水遠逝

心誠意靜

一片赤誠

春氣萌發

頂多得瓦土巴秀（願歲歲平安吉利）

神仙幻境

落日西沉

PART 3
評論文章

獲首屆「齊白石獎」的《河原嫁女》

葉淺予

　　首屆齊白石獎所選擇的中國畫作品，能比較正確的反映中國畫的現代化。內容是現實的，反映出畫家對現實生活有比較深刻的認識，他們所選擇的題材，能恰當的反映畫家對特定的形象所寄予的思想內蘊，而採取的形式，與畫家自身的藝術修養和他所掌握的造型手法相適應。從題材來看，公認是永恆的主題，過去如此，現代如此，即使重複千萬遍，永遠有他的生命力。

　　不能不為《河原嫁女》這幅大構圖翹起大拇指。祖國的大好河山與民風民俗相襯托，構成人天合一的巨製，真是氣象萬千，動人心魄，不愧為第七屆全國美展中的佼佼上品。站在這幅畫前，首先為雄偉壯麗的黃土高坡所吸引，然後移目注視到喜氣洋洋的送嫁隊伍，這兩組大小遠異的形象，會撩動你心潮起伏，浮想連翩；我的最初反應是：大自然真偉大，真美！人呢？太渺小，像螞蟻在牆腳下爬行，真可憐，這是表象所撩起的第一個反應，接下去便進入事物之間的內在聯繫；為了農業生產的需要，人類把山上、平原的樹木草根剷的一乾二淨，破壞了自然的生態，使自己處在無可奈何的苦難之中，人們受了苦難，變的聰明起來，終於覺醒過來，重新在山坡上種起樹，在河灘上築起壩，再來一番改造自然的雄圖，顯示人的偉大。畫家孫本長在「河原嫁女」的題記中說：

> 「丙寅孟春，予有山西陝西之游，時寒凝莽原，冰封濁濤，望大河兩岸，一片黃土高坡，一日，行經河灘，忽聞聲揚，樂動十里，復見驢兒披彩，紅耀四圍，乃村民嫁女也，鄉親擁護相送，童稚雀躍追隨，予佇立灘頭，既祝新人秦晉之好，更神馳而思緒綿綿，黃河乃吾中華民族之所在，嫁娶乃吾炎黃子孫繁衍之所由。……構思三載，爰成此圖，自愧跡不逮意，奈何！」

　　讀此題跋，知道畫家對「古俗淳風」和「昔賢妙染」涉獵頗多，所以能融會貫通，推陳出新，而且自稱「構思三載」，猶感「跡不逮意」，足見他創作態度的嚴肅與自謙。凡是熟悉山水畫傳統的人，都知道范寬的傳世傑作《谿山行旅圖》，大氣勢和《河原嫁女》有近似

之處，行旅圖的人物車馬是山水的附庸，嫁女圖的人物牲口，是山水的對立物，兩幅畫的形成有類似之處，而在立意構思方面，則今昔不同，可以說今勝於昔。這個「勝」是畫家所處的時代決定的。

　　綜觀此幅作品，其特點是在繼承傳統的基礎上，自立新意，自創新法，而獲得成功。所謂「推陳出新」，是指有陳可推，才能有新可出，不是指另起爐灶或撿拾外國的一鱗半爪，裝扮為所謂「現代化」。

　　一九八八年十月，中國畫研究院舉辦過一次「國際水墨畫展」，在一次學術討論會上，提出水墨畫也就是中國畫的創新問題，綜合各家的意見，歸納為以下一段論述：「傳統是不是水墨畫現代化的大敵？有的代表回答說，水墨畫現代化的大敵是現代化本身，而不是傳統的束縛。這個絕妙的回答首先提醒了主張水墨畫西方化的人，西方化不等於現代化；其次提醒了無視水墨畫歷史傳統的人，不是反掉了傳統就可以現代化了的。所以中國水墨畫現代化，應該有自己的道路可循。」

<div align="right">

1989. 10. 3. 於北京

本文選自上海美術館《特輯（3）》，文中所談為七屆全國美展獲獎作品
作者係中國美術家協會副主席、全國政協委員、中國畫研究院副院長、中央美術學院教授

</div>

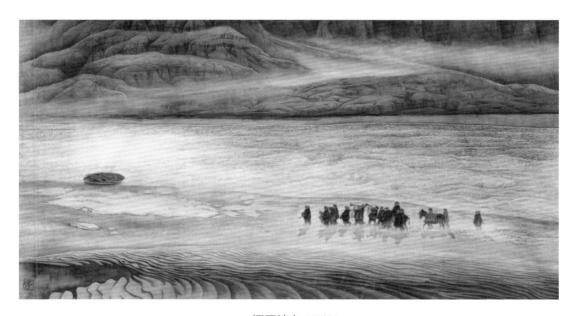

河原嫁女（局部）

當今畫壇的「佼佼上品」
——談孫本長新古典派的山水風情畫

王振德

在當前百花齊放、多元互補的中國畫壇上，天津青年畫家孫本長創作《河原嫁女》被一代宗師葉淺予先生讚譽為「祖國的大好河山與民風民俗相襯托」的「人天合一的巨製」，評價為「氣象萬千、動人心魄」的「佼佼上品」。被著名美術學專家王學仲教授稱為「一代名圖」。這幅畫於 1989 年同時連獲三個大獎，即第七屆全國美展銀牌獎，中國美術家協會首屆「齊白石基金獎」和日本「日中友好會館大獎」。創造了「一畫連中三元」的奇蹟，轉年，《河原嫁女》被印為日本舉辦的「現代中國美術展」的大幅廣告畫，在東京等城市張貼宣傳，並受到日本美術評論家聯盟會長河北倫明等人高度推崇，認為是「有一種宏大感覺」和「豐富內涵」的能夠真正代表中華民族藝術風貌的佳作。此畫在法國巴黎沙龍展也備受青睞。一位身世平凡的青年畫家獲此殊榮，不惟是天津畫家的驕傲，也是當代中國畫壇的驕傲。

如果誤認為孫本長是在中國美術界「大走紅運」或「大爆冷門」，是出於一種「僥倖」或「機遇」，那只能是煊赫一時，熱鬧一陣，在載入畫冊之後，便會煙消雲散了。然而，本長並沒有飄飄然、昏昏然，也沒有陶醉於榮譽和豔羨之中，更沒有借著「時來運轉」的金風去賣畫撈錢，而是越發冷靜現實地對待創作，越發嚴肅認真地總結創作《河原嫁女》的經驗，將輝煌的成功及時轉化為深一層探索的起點。於是，他一如既往，又背著畫具到大自然中擷取素材，前後三年，五次深入生活，三上黃土高坡，一上塞北壩上，還遠赴西南少數民族居住的偏僻地區體驗生活，不惜在春節假日期間遠離父母、愛妻和幼子，不畏長途跋涉中的艱辛和勞頓，不顧深谷密林中的兇險和荒蠻，不怕關山萬重和馬踢狗咬，他在寥闊廣漠的天地之間思考人生，在寂寞耕耘中錘煉畫意，外出畫，歸來畫，一口氣又苦苦畫了三年，終於在 1992 年秋天推出五十餘幅新作，與《河原嫁女》一起，構成了獨具風貌、自成一派的新古典派的山水風情組畫，在北京中國美術館舉辦展覽，以其強烈的藝術個性和鮮明的民族氣派昂首屹立於當今畫壇。

縱觀孫本長五十餘幅山水風情組畫，確實體現出中華繪畫古雅沉雄的傳統格調，也包蘊著民族特有的「天人合一」的審美觀念，在「萬物有靈」的藝術目光穿透之下，整個山川與活躍的風情人物渾然一體，聲息相關。正如畫家自己所說，當他看到那黃土高原連綿起伏的磅礡氣勢，

看到那黃的天、黃的地、黃的人，看到那湍急咆哮的黃河之水，看到那些穿著儉樸的滿身黃土的農民，身心受到巨大的震撼，宛若發現了一個新的天地。聯想到這熟悉而又陌生的地方，便是孕育五千年中華民族文化的搖籃，便是堂堂十億神州的發祥福地，便是無數仁人志士為之奮鬥，為之獻身的熱士，從而激發起強烈的創作衝動，激發起誓為民族藝術爭光的豪情勝慨。面對樸素而又神聖的黃土世界，畫家本人入乎其內，又超乎其外，他直覺，他反思，他激昂，他沉默，探尋著「民族的精髓」，思忖著「生命的價值」。那沉雄博大的高坡，那奇妙無語的水土，不正是數千萬年如一日地養育著古樸的民風民俗嗎？一代又一代的嫁娶樂音，一年又一年的田歌牧曲，一處又一處的推碾拉磨，一聲又一聲的古原鐘鳴，都作為一種「人籟」與「天籟」、「地籟」的和絃交響。那緊隨小驢尾後繞著磨盤碾米的紅衣少婦，那蹲在河邊振臂杵衣健壯的村姑，那倚坐窯邊曬娃娃的純情少女，那走出泥巴牆院持斧砍柴的魯莽的小夥，那牽驢爬到高坡飲水的披衣老漢，均作為山川的精靈而使山川生機蓬勃。是山川養育了人生，還是人生活躍了山川，這是構成山河大地與人群生命的整個宇宙天體的兩大基本樂章。而這兩大樂章又合成或分成無數的主題變奏，從古老的年代演奏到今天，又從今天演奏到遙遠的未來，年復一年，代復一代，充滿了東方的藝術精神，洋溢著生生不息的活力，將其古風神韻播揚到整個世界。畫家以生花的妙筆借山河景物展現中華民風的心靈境界，同時以心靈境界的展示將人們導引到高層次的對宇宙本題的探求，從而拓展並豐富著中華民族的審美意象，使人們的情感、觀念、想像、感知諸種心理表現得到新的組合與填充。在這裡，莊子的「以天合天」，荀子的「天人相分」，董仲舒的「天人合一」與司馬遷的「究天人之際」，都以其特有的含義融化到畫家的腕底筆端，同時又在新的歷史時代賦予其新的涵義。從這種意義和格調上講，本長的繪畫題材是前無古人的，又是平實宜人的。它不在於題材的驚世駭俗，而在於畫家深入生活中的非凡的審美發現和特殊視角的別致挖掘。誠然，五代關全《關山行旅圖》、董源《龍宿郊民圖》、宋代巨然《秋山問道圖》、范寬《谿山行旅圖》、郭熙《早春圖》等都成功地表現了山川和人物的和諧活動，都在不同程度地展現出「天人合一」的審美氛圍。但孫本長的組畫卻自覺選取「民俗民風」角度，特意強化「民俗性」和「地域性」的表現特徵，從而與古代藝術選材拉開了距離，故使中外觀者耳目為之一新。

在藝術表現手法上，孫本長博采古今中外，融會貫通而獨出機杼，形成了迥異於他人的藝術程式和繪畫語言。他本來是酷愛西洋繪畫的，少年時代便練得一手過硬素描，打下了扎實的西畫寫實基礎。1977 年在天津工藝美校畢業後留校任教，分配到趙松濤教授身邊攻習中國畫。他認真向趙先生學習，逐步掌握了寫意山水的要領，創造出一批直接受到趙松濤指點的優秀作品。八十年代初期創作的《覓》、《三色世界》、《地久天長》等作品獲兩屆青年美展二、三等獎。《金嶺參天》、《秋之暢想》、《晚秋入雲》、《獨樂寺》等作品遠赴日本、美國、蘇聯、香港等地展出。1982 年深入西北寫生而後創作的《巍巍太行》獲六屆全國美展優秀獎。之後，他在躍動的滾動型藝術思維驅使下，開始了向藝術天國的雄心勃勃的騰飛，他翻閱古今畫冊，涉獵「昔賢妙染」，遍訪京津名家，決心「轉益多師」。審視當代畫家的各種畫風，力圖跳出趙先生程式，

追尋一條屬於自己的畫路與格調。眾所周知，趙松濤先生的創作題材多取自生活，其技法可以上溯到元四家、明四家和清代「四王」、「四僧」等人。孫本長師老師之心，也努力抓住兩頭，一頭是紮到自然界和社會生活的底層之中，一頭是到古人那裡探經覓寶。他在趙先生技法基礎上，進一步上溯到五代兩宋的「荊、關、董、巨」和郭熙、范寬等人，並追慕漢唐時代繪畫沉雄博大的氣派。在創構山水風情畫時，充分汲取宋畫嚴謹雄實的優長和皴染精緻的特色，全部以絹作為繪畫材料，採用鳥瞰兼散點透視的全景式構圖方式，故乍看給人以宋代古典繪畫再生之感覺。為表現高山大壑，他還巧妙引入西洋繪畫中的透視原理、光影效果、色調轉換和構成主義的漸變手法，造成山河的空間感、空靈感、氤氳感和深邃雄奇的意境。在筆墨和色彩處理上，則充分運用渲染手法，先以層層墨色鋪染、罩染和分染，每發現渣滓或不勻淨之處，便用清水洗刷，晾乾後再繼之以染，邊染邊洗，邊洗邊染，一直染到預期的最佳效果，然後再或淺或深，或濃或淡地皴出若隱若現的肌理紋絡。同時以多層面有側重的皴點表現黃土高原的厚實和凝重。以整體上的宏觀渲染，使高原萬象蒼渾一體，浩然一氣。在刻畫民俗風情人物時，他也是精益求精的，總是在人物活動的情節和構成形式上大費腦筋，在人物的神情意態和行動舉止上挖空心思，即便是人物面目和體態的造型，也儘量避開古人，力求新穎別致，使畫中人物具有現代變形味道，並帶有民俗化的泥土味和農家氣，與傳統山水畫中的點景人物判然有別，也與文人山水畫中表現的神仙僧道、高人逸士之流不可同日而語。可知畫家是將人物作為其山水風情畫中的點睛傳神部位來繪製的，其重視和強調的程度往往不亞於對高山大河的描述，故他的山水風情畫可以稱為「天人合一」，也可以稱為「人天合一」。在中國畫史上不乏解衣磅礴、信筆揮灑的藝術大師，也不乏「十日畫一水，五日畫一石」的甘於寂寞的繪畫巨匠，孫本長則求兼而有之。他力圖寓豪放於謹細，含婀娜於深沉，真正將繪畫作為一種心靈的物化與外現，將自己的身心血肉、靈感激情，乃至三魂七魄全部融入創作之中，使藝術成為自己學識、才華、精靈的象徵，成為國家、民族、時代的產兒，進而形成自己一套完整的繪畫語言和鮮明的藝術個性。正惟如此，將孫本長的山水風情畫擺到古今中外的畫壇上，可以清楚地辨認出來，他確實樹立了自己特有的藝術面貌，確立了一種可以稱之為新古典藝術派別的山水風情畫。在當代表現黃土高原的畫家流派風格中，如果將北京的賈又福稱之為豪縱派，那麼，不妨將天津的孫本長呼為精謹派，他們是春蘭秋菊，各善其長。

當然，本長正當青年有為、銳意進取之際，他在形成自己藝術風貌之後，定然還要有所發展、變異和突破，現在對他的藝術成就下結論似乎為時尚早。其五十餘幅山水風情畫穩定了但未超越《河原嫁女》的水準。要進一步突破這種水準和檔次，要達到更高更新更具有本長藝術特質的繪畫境界，當是畫界同仁們翹首企盼的事情。

1993 年 1 月

作者係中國美術家協會會員、美術評論家、天津美術學院教授、天津市文史館員

不自成天地，而全都與山民們的日常的生活習俗相關照。人耕低地，夕照高巔；鐘響深谷，笛鳴霧間。此中的山水已非尋常景色，皆為充滿人文內含之大自然也，於是，這就從深層展示了中國人「天人合一」的文化意蘊，真正挖掘出山坳坳裡的那些精靈般的詩意。

　　近年來，孫本長的山水畫在他獨特的道路上不斷開拓進取。其履跡從太行伸向黃河，由敦煌直抵長江。因為他深知文化的真諦原在溫暖的生活深處。故而他的寫生，在一邊忠實於摹山寫水的同時，一邊專注於尋找生活中的精髓，而他的「文化」，不是超越生活之上高深莫測的文化符號，而是可觸摸到的跳動著生活脈搏的文化生命。我們在他日前正開始的《長江移民圖》中，不是已經看到他這種思維的行蹤了嗎？

　　本長正處在創作的旺盛期，他不會辜負大家的期待。他必定會給我們不斷地展開更加獨特和新穎的文化山水。

　　且為序。

<div align="right">1999 年 12 月 25 日</div>

作者係中國文聯副主席、中國民間文藝家協會主席、中國民進中央副主席、全國政協常委、天津大學馮驥才文學藝術研究院院長、博士生導師

大江移民（局部）

用勇氣和獻身的精神
——攀登藝術高峰

夏碩琦

　　孫本長的繪畫創作，來自於人民，根植於現實生活。他的代表性作品，鄉土味道很濃，有看頭，耐品味，畫境中往往蕩漾著剪不斷的悠悠鄉愁。他的畫集《孫本長中國畫作品》的出版發行，定會引起廣大讀者的關注。

　　《河原嫁女》是孫本長的代表作，我就圍繞著這件作品談點感想。這幅畫採用寫實與寫意相結合的筆墨語言，融人物於山水畫之中的藝術形式，其題材內容又是以民間嫁娶的民風民俗為重點，從畫種分類的角度來看，既不是純粹的人物畫，又不是單純的山水畫，是讓人耳目為之一新的新樣式的風俗畫。孫本長的藝術智慧表現在他既善於在傳統的海洋中廣泛汲取，又長於在傳統的基礎上進行新的綜合與創造，並從而獲得時代性的藝術品格。

　　《河原嫁女》敘事性地展現了行進於空曠河谷中的民間嫁女迎親的喜慶佇列，描畫出鑼鼓齊鳴，嗩吶聲聲，響徹空寂河谷的畫境，象徵性的表現出古往今來，中華民族繁衍生息的歷史意緒。作品有厚度，有史感。既內涵著我們傳統藝術的深長意韻，又激盪著現實生活的勃勃生機。因此，當我們深入地去品讀他的創作的時候，會不由地產生一種深遠的歷史感，還會產生一些說不清的人生感，和原生於這片土地的厚重的文化感。在藝術欣賞過程中、在藝術共鳴中，自然生發的這種歷史感，人生感，文化感，構成了孫本長繪畫藝術可讀、耐品的藝術魅力，也就是其作品獲得成功的要素。

　　孫本長的《河原嫁女》，是他長期在生活中不斷觀察、體悟、積累的結果。到了非吐為快的時候，他經過多種藝術探索，終於尋找到一種最能表達他內心審美意向的藝術形式。他從傳統藝術資源中發掘，又結合現實生活進行綜合創造，孜孜以求，一定要尋找到最適合於他創意本身的表達形式和筆墨語言。借用石濤的話來表達就是：「予與山川，神遇而跡化」。我認為，在中國畫創作中最好的筆墨，就是「神遇而跡化」的筆墨。那種認為「筆墨」可以脫離時代、超越時空、可以與作品本身相游離，把「筆墨」抽象化的看法，是偏頗的，是違背筆墨的根本精神的。

　　對中國畫畫家來講，筆墨功力、筆墨修養固然重要，但在創作過程中，一定要能創造性

地運用最適合表達他創作意向的筆墨語言，筆墨不能與藝術創意相游離，筆墨應是藝術心靈的生動軌跡，應是他創作態中的「心電圖」，應是他藝術生命的跡化。唯「生命跡化」的筆墨，才最富於靈性。脫離藝術創意，游離於作品生命之外的那種套路化、抽象化的筆墨，是空洞的、無生命的、僵死的。而孫本長繪畫藝術創作實踐，也生動地說明了這個藝術創作中的基本問題。

2000 年 5 月於天津利順德
作者係中國美術家協會編審，歷任《美術》雜誌社副主編、編審

河原嫁女（複製版）

繁華之後見真淳
——談《孫本長中國畫作品集》

王振德

　　天津人民美術出版社新近推出《孫本長中國畫作品集》受到美術界人士的關注。本長年逾四十，其山水畫創作正值盛年時期，出版其作品結集對他無疑是一個強有力的推動和鼓勵，也是對所有作為的中青年畫家的極大支持。

　　應該說，孫本長作為一位從青年走向中年的國畫家，在人品修養上，在當前美術界是比較突出的。他取得突出的成就之後，依然深深感念恩師趙松濤教授的扶植，依然虛心請教舊日的師友，依然不辭勞苦地深入山村寫生，依然在藝術征途中不倦探討、勤奮進取，實屬難能可貴。正如人們所說，本長雖然在繪畫上有了不平凡的造詣，可他在為人處事上卻始終保持著一顆金子般的平常心，可謂繁華之後，更見真淳。

　　本長自學畫以來，一直以拼搏的精神去圓自己的中國畫之「夢」。他在藝術創作方面，以此次出版《孫本長中國畫作品》為標誌，又邁出新的一步。筆者認為，本長第一階段的成功力作是《河原嫁女》。這幅畫於 1989 年連續榮獲第七屆全國美展銀牌獎，中國美術家協會首屆齊白石基金獎及日本日中友好會館大獎，創造了「一畫連中三元」的奇蹟，被葉淺予教授讚譽為「祖國的大好河山與民風民俗相襯托」的「人天合一的巨製」評價為「氣象萬千」、「動人心魄」的「佼佼上品」。轉年，由中國美協外聯部組織去日本舉辦畫展，受到日本美術評論家聯盟會長河北倫明等人的熱情推崇。《河原嫁女》的成功之處在於他找到自己擅長表現的黃土高原黃河流域的民風民俗，創造性地借用了五代兩宋畫家將宏偉山川與人物活動和諧起來的全景式構圖（俗稱「大山小人」）的表現技法，形成了傳統功力深厚的賦予時代特徵的迥異於他人的藝術程式和繪畫語言，確立了一種，可以稱之為新古典藝術派別的山水風情畫。因此，他的山水畫得到好評絕非偶然。人們觀賞其作品，可以感悟到中華山水文化藝術的深厚底蘊與中華民族雄渾沉鬱的氣魄。從1989年到現在，本長山水藝術邁入第二階段，這一階段代表性作品應是《畫集》出版的《大江移民》。他描繪的題材，從黃河轉到長江，從民風民俗轉到修建三峽大壩需要大量移民的現代舉措，變代之巨，令人驚異。表現移民題材自古有之，如元代王蒙便畫過《葛雅川移民圖》。但古人描繪的只是一家一戶的小事件，

而《大江移民》則表現中華民族跨世紀水利工程的一個方面性的大移民場景。這是本長山水畫與當代重大現實事件進行結合的嘗試，也是其作品在意蘊方面的進一步拓展。當然，此畫在廣州第九屆全國美展中國畫展區中沒有入圍，甚至沒能引起評委們的關注。據悉有的評委認為新題材的《大江移民》與其力作《河原嫁女》在畫風上幾近一致，移民組像刻畫不夠靈動，紅色過了一些等等。我認為，評委的意見固然昭示著一種見解，但此畫的歷史性價值是不待言喻的。

《孫本長中國畫作品集》

當代畫壇呈現出多元共存格局，左右一代畫風的大師現象成為歷史故事，但從藝術表現的角度分析，不外乎兩個方面：一是與西方繪畫拉開距離，突出中國畫的筆墨意蘊和中國文化的豐富內涵。二是中西結合，甚至淡化傳統中國畫的特色，追求一種世界性的藝術語言，本長繪畫藝術的探索是介於兩者之間的，他除了充分繼承中國傳統山水畫技法外，還多方面借用了西方現代變形、裝飾之類的視覺藝術語言。在立足中華本土文化的同時，盡可能吸收西方藝術精華，以豐富畫面的時代氣息。因此本長的藝術道路是很艱難的，因為他兼顧了當代社會生活、自然山水風情、中華文化藝術傳統、西洋藝術表現及自己強烈的主觀表達的繪畫激情與審美追求，需要融會貫通的內容實在太多。他的第二階段繪畫探索，如敦煌風情畫還加重了夢幻般的神秘感與玄想空間，從而強化了其山水畫的個性特徵。

看得出來，本長的《大江移民》階段已轉入對當代重大事件的關注，但在藝術上並沒有超越第一階段《河原嫁女》的圖式，所以第二階段在藝術實質仍屬於探索階段。筆者希望本長的探索不斷深化，儘快昇華出新的成果。

2000 年 5 月

作者係中國美術家協會會員、美術評論家、天津美術學院教授、天津市文史館員

《河原嫁女》的意義

程 征

　　今天參加孫本長鄉村田園畫展學術座談會，與深圳大學師生及藝術界的同行一起交流，機會難得。我在陝西國畫院工作，受何香凝美術館之邀，來深圳策劃《華僑城雕塑》一書的編撰事宜。那天在華僑城很意外地遇見孫本長先生，這是一種緣分。

　　下面我談談我對本長繪畫作品，尤其是他的代表作《河原嫁女》的看法。看孫本長的畫，會給我一種感覺：你儘管放心和作者打交道吧！同他交往，你是不會上當的。因為作品裡融入了畫家的真實資訊，可以觸摸到畫家的心性，是裝不了的，所謂「畫如其人」。當下在商品經濟快速發展的時候，出現了經濟發展的泡沫，反映到人們的心理，是一種被掩蓋著的浮華情緒。但這一點我們在孫本長的作品裡是看不到的。相反，相對於「浮華」，他的作品顯得「實」，誠實、充實、實在的「實」。他的成名之作《河原嫁女》充分體現了作者對藝術，對生活，對人的真誠。這幅作品集中體現了他的生活觀和他的藝術追求。

　　孫本長的繪畫作品有自己的風格面貌，無論工筆與寫意，力圖每一幅達到盡善盡美，都是好作品，都畫得很到位。

　　孫本長擅長工筆畫。選擇工筆，在一定程度上是由畫家的內在氣質所決定的。傳統的工筆畫通常以表現秀美細膩見長，而用工筆表現北方人文景物厚重雄壯的壯闊氣慨則比較少見。欲要以工筆之細膩表達景象之壯闊，把兩個極端的圖像因素與審美性格矛盾地揉為一體，本身就是一個巨大的矛盾和艱難的課題。可是孫本長勇於面對這個課題，不僅用工筆畫很好地解決了這一道難題，而且表現得非常到位。這也使《河原嫁女》成為一幅工筆畫史的經典畫作。他的作品既有宋畫風骨，也有一種撲面而來的「活氣」。一方面他從自然真切的審美情趣和寫實的水墨藝術手法兩方面廣泛吸收了宋畫傳統，營構塑造；另一方面把宋人追求自然之美的態度與當代現實主義的創作方法結合起來，大膽地發揮藝術想像力，傳達一種既普通又特殊的人與大自然之間相依相存的密切關係，使作品獲得鮮活的感染力。

　　孫本長求「實」的心性與北方的人文生態環境和自然環境相呼應，不像江南才子，小家碧玉，秀美飄逸。相反，他的長處不在小巧，而善厚重博大。他樂於畫大畫，用工筆畫氣派壯闊的大畫，專寫北方漢子骨子裡帶有的北派氣質，北派風骨。

　　他在八十年代末創作的《河原嫁女》，從題材層面來看，是黃河岸邊農家的婚嫁場景，

而在看似描繪鄉土風情與民間生活的表像後面，卻通過黃河、黃土高原等河原氣象而寫其壯闊，民風的厚重，有著重大的精神隱寓。創作《河原嫁女》的時代背景是國家正在蓬勃展開的「改革開放」，是經歷了不堪回首的華夏民族的百年衰微，意欲實現民族復興的大潮。經歷這一時代性的精神洗禮的藝術家，作為這復興大業中的一員，要用他的畫筆，來表達生活在這個時代一代人的心聲。看似平靜，而一旦爆發即無可遏止的黃河浪濤；貌似貧瘠，水深土厚的黃土高原，不僅過去孕育了五千年文明，而且積蓄了改變落後面貌的精神力量，已經到了振興中華民族，炎黃子孫騰飛，屹立於世界之林的時候。這是作品的重大而深沉的內涵。

「五四」之後的近代時期，有兩代畫家熱衷於表現黃土高原。第一代如古元、王式廓、石魯等。他們共同的特徵是把黃土地，黃河作為革命聖地而表現描繪。但到了改革開放的八十年代，以孫本長為代表的青年畫家，對黃土高原的關注，與上一輩人不同了，開始把描繪黃河、黃土高原作為一種表現「符號」。這種「符號」所指代的是我們中華民族的根。強烈的尋根意識，成為一個時期的典型的，時代性的精神行為。藝術家們通過他的藝術創作去努力挖掘。這種挖掘不是保守的戀古，而是想我們怎樣能夠在生活的土地上，再生長出一株強壯的大樹，重新繁盛輝煌，蔭翳天下。因此八十年代中後期有一大批畫家在畫黃土地和黃河這一古老的題材，畫那裡的山山水水，在那裡尋找民風，民情，民俗。一時期，美術，電影，歌曲，大風刮過黃土高坡！

孫本長以《河原嫁女》為代表的及九十年代初創作的一系列表現黃土地的作品，很及時很真切地反映了 80 年中後期中國文藝界的思想狀態。這也使《河原嫁女》成為一幅具有典型的時代性的美術作品。所以他理所當然地連獲「三連冠」：第七屆全國美展銀獎、中國美協首屆齊白石基金獎及日本日中友好會館大獎。九十年代初，《河原嫁女》到日本展出時曾引起轟動，權威美術評論家河北倫明先生曾給予了高度評價。當時曾有不少人認為《河原嫁女》應該得國展金獎，我看這種爭論是正常的。

一次全國性大展，一個特定時代出現的典型作品，在其藝術本體的探索性、創新性，與所承載的時代精神的深刻性，其意義必定是歷史的。歷史會記住孫本長的《河原嫁女》，會記住孫本長。

2001 年 1 月 13 日　深圳大學學術報告廳
此文係「孫本長鄉村田園繪畫作品展」學術交流座談會上的發言
作者係著名美術評論家、陝西國畫院研究員

談孫本長及美術作品的真誠

侯 軍

　　在新世紀的開端之時，深圳大學這次舉辦「孫本長鄉村田園畫展」，是一件很有意義的事情。我與本長先生交往已經是老朋友了。在 1996 年的時候，他首次來深圳博物館舉辦個人畫展。當時我在深圳商報上寫過一篇〈讀出蒼涼〉的一篇文章，因為在一個浮躁的社會裡的人與人之間的關係在談「錢」。要比談與「精神」，談「文化」要實惠的多。那時我突然間看到了他的作品，從其中給予人們心靈得到了淨化。除了我們身邊的滾滾物慾之外。還是有「純淨水」新的有價值的東西。這是我當時讀他的作品時候，是有這樣一個強烈的感受。每當在讀他的畫作時就有一種純淨感、沉重感及一種神秘感。

　　1996 年他來到深圳展出一批作品，除了有他成名之作《河原嫁女》之外，大部分展出的是他 1995 年時期新創作的反映甘南地區藏民族、喇嘛教、黃教的風情繪畫這一題材。我認為他在當時思索著「人」，「人」為什麼生，為什麼「死」。人的生存空間，人與生活大自然環境的關係及人生的意義。這些比較深邃的人生問題。在他這批作品裡出現。使人有一種「神秘感」。也是人生思索的一種痛苦及孤獨與苦悶。

　　這次再來到深圳何香凝美術館及深圳大學展出的新近創作美術作品。大多是 6 年之後畫的。其中大部分是反映黃土高原的田園詩畫小幅作品。這些作品中有濃郁的西北高原風格及風味。我認為他此次到深圳舉辦畫展，這批作品給我們帶來了新的嶄新的境界。從原來「神」的境界。重新回到了「人」的境界。這是他在精神上的轉換和昇華。我們再次發現他的作品時，我感覺這批新作畫的非常真誠。我想，每個搞畫的人像孫老師及在座的諸位，搞畫，畫像了並不成問題。關鍵是要畫出思想層面及創作時的心態。要的是精神上，文化上的積蓄。畫中國畫，畫到一定層次，不光是畫技法而是在畫「學養」，畫「文化」，畫「哲學」。我認為這批新作突出的特點，是畫家畫出了真誠。他雖然畫的是西北的黃土高原—「窮山惡水」但他是非常熱愛這片土地的。其一，他熱戀著這一方土地的人及人在生活在這裡環境中的狀態，並通過在自然環境中人物活動場景。是人物場景活生生的人打動了畫家。這樣才能使畫家真的動了情，從心裡噴發出來的愛去畫人，畫山川，能不打動人嗎？所以我想，畫家，感情濃度多少也決定他的作品感人多少。其二，在讀他的作品時候，確實能夠需要有一種設身處地的態度，往深處去讀，能夠讀出一種「味道」來。在他展出的作品中《厚土》，描寫的是一

對青年夫妻，在黃土高原上，春耕時中午休息的一個場景。通過對陝北漢子「點菸」這一情節情趣的刻畫，反映了畫家在觀察生活有一雙非常敏捷的眼睛；也反映了畫家對生活是多麼的熱愛。

本長先生的畫作，確實張張都是從生活當中來的。但捕捉這些「靈點」，要有一雙熱愛生活的眼睛，要用一種非常真誠的心靈把他表現出來。因此，我想每當在讀到他的作品時，總有一種感動。感覺到他的畫的確畫的很真誠。我可以講現在有一些畫家，他們的作品中缺少真誠。每當在多畫一隻「雞」就可以多掙 20 元錢。當他想到「大老闆」讓畫富貴牡丹圖時，多畫幾朵來營造喜慶發財的時候，他們的筆下的花朵是無生命的。投入是拿價值和錢來交換的。因此他們不會有真誠。我相信本長，他去畫他這些畫的時候，其作品中能值多少人民幣，他是沒想過的，他是以非常「純潔的心靈」非常「純潔的眼睛」進行艱辛的創作。他的一幅小的作品也要畫上七八天。大幅作品，如《河原嫁女》構思三載，刻劃半年之多。這種對待藝術上的完美，在國內的確越來越少。剛才有的同學提問，在當前市場經濟條件下，藝術家如何把握好自己？

孫本長先生繪畫藝術的本身就做了一個很好的回答。在座的先生及評論家，都從畫裡看出了傳統。但是孫本長的確是一個「現代人」，他也有「喜怒哀樂」，也有對現代生活的理解。因此，他所創作的作品也是具有現代性。我個人有一個「歪理」，就是越原始的東西，就越是現代的東西。我們可以從後期印象派的鼻祖—高更，他宣導「原始主義」。其實「原始主義」就是很傳統的，很本初的，又是一種混沌狀態的。那麼，這樣一種作品被「現代派」所認同。認為「現代派」的某一種流派的鼻祖，因而，原始的、傳統的、現代的，嚴格的講並沒有什麼分域。我認為，現在美術界從二十世紀以來，一直受西方繪畫的衝擊。東方的畫家好像從來沒有像今天這樣的惶恐過。西方的藝術是一種經濟強勢所帶來的。因此，我們的美術觀念，包括現代的教育，全都是按照西方的模式來套用嫁接的，以及一些藝術評價體系也都是西方的。在這種情況下一些傳統的代表人物來不及招架就被否定了。在這種事不均力不敵的情況下，真正的嚴格意義的傳統畫家就不存在了。現在我們所看到的傳統派的代表人物，如齊白石，吳昌碩及李可染等這些大師，其實他們已經是經歷過現代「洗禮」的人了。他們先是接受、吸納、瞭解西方這種繪畫藝術體系。然後，從西方藝術中去借鑒學習，再回過頭來，對傳統進行新的闡釋。因此，我的觀點是在學習上先不要把自己定為什麼「現代派」，還是什麼「傳統派」，首先要用一個真誠的心去搞繪畫。因為，只要你選擇了繪畫藝術，你就要畫出真誠來。

2001 年 1 月 13 日　深圳大學學術報告廳

此文係「孫本長鄉村田園繪畫作品展」學術交流座談會上的發言
作者係著名美術評論家、《深圳都市報》總編輯

孫本長作品的民族精神與文化

魯 虹

　　我同孫本長的接觸是 1998 年，那時我正在策劃 '99 全國青年畫家工筆畫提名展。我們想在全國挑選有影響、有知名度的部分青年畫家。在挑選的過程中，其重點是要選擇那些有實力、有功力、有個性的青年藝術家。重點挑選花鳥、山水、人物具有代表性的工筆畫家。在工筆山水畫家方面，我們就自然想到天津的畫家孫本長。他的經典作品《河原嫁女》這幅畫，在中國畫界是成名之作。可當時我們美術館也碰到一個問題。要按傳統劃分，他的作品是山水畫？還是人物風情畫？最後我們還是確定為山水風情畫屬於工筆類。我們後來從他的畫作

裡面可以清楚地看出來，在九十年代以來，市場商業化比較嚴重的時候，商業文化在中國市場興起後很多藝術家的心情很浮躁的情況下，畫家孫本長對藝術有他自己的價值觀。每年他都要深入生活，潛心於藝術創作。我們從近期創作《大江移民》可以看出，直到十幾年後的今天，他還要去三峽體驗生活，搜集素材，畫了大量速寫，憑這一點，對藝術的真誠是可貴的。他這種強調生活，扎扎實實的創作，這一點和我們現在流行的投機取巧，趕筆會形成對比，也使我們的藝術家的形象受些影響。我覺得孫本長這種治學創藝的態度，在當前形勢下是非常難得的。後來我們館正式邀請他參展，他提供的都是幾張非常之大的作品。我見到作品後可想孫本長這個畫家創作態度的艱辛。因我大學也學美術的，工筆作品若畫成這麼大幅是非常

新月

（絹本　60×48　1994 年）

費心血的，工作量也是不得了的。在 '99 深圳美術館中青年工筆畫提名展中，他展出的作品全部都是巨幅畫，其中包括《河原嫁女》，一共展出六幅。從這些我們可以看出孫本長的創作能量，同時可以看到他有一個明確的生活目標。這在中國畫界是非常難得。

從他創作的山水工筆畫，我們可以看出，中國工筆畫悠久地歷史。早在唐宋時期達到高峰。在元代文人畫興起之後，由於當時特定歷史原因，文人畫整個是一個「出世」價值觀。像孫本長的繪畫藝術正是反駁了「文人畫」的價值觀。重新強調生活的價值。他的生活價值，不是在農村畫一般的人物、風情。從他畫《河原嫁女》到新近創作的《大江移民》的人物、山川，都是表現中華民族的一種精神與文化。這種精神就是我華夏民族得以繁衍生息的支柱。我覺得孫本長很好地把握了這一點。我們從他作品中，不只是簡單地展示了一兩個人，在做什麼具體的事情，而是從畫裡的人的精神面貌及狀態，和大自然一體，給人以精神上、文化上娛樂和振奮。即使現代化發展的今天，我們仍然要從繪畫作品裡找到精神的支點。這個支撐點就是民族精神與文化。所以，我認為孫本長繪畫藝術在這一支撐點上把握的非常好。

我想孫本長在何香凝美術館舉辦畫展後，又來到深圳大學巡展，意義很好。因為，深圳是一個商業化很強的新城市，深大也受其影響。因為受商業利益驅動，身邊有多種掙錢的機會，所以不免在當學生的時候，為了眼前的利益，放棄了有遠見的目標。這樣對於今後人才的成長是不利的。他的畫展來深大展出，最關鍵不光是看畫，通過讀作品，學習他的對待藝術創作的態度和精神，尤其是在商品化的社會裡，如何抗拒誘惑和他執著追求藝術的精神。這一點是非常重要。再一點是，在當前西方文化衝擊下，中國畫如何在傳統文化中吸取養分，然後從中走向現代的途徑。他做得比較好，他不是僵死地完全模仿傳統。從他的作品中，我們可以看到他吸收西方很多有用的東西，如構成色彩等。但重要的一點，他是在立於傳統的基礎上，吸收篩選。所以他的作品是具有現代性的、有特點的。用現代化言語來說，他的身份是很強的。現在我先講到這裡。但我非常覺得應該要把孫本長先生的繪畫藝術加以研究。感謝孫本長先生給鵬城人民帶來了一個美好的畫展。

2001 年 1 月 3 日　深圳大學學術報告廳

此文係「孫本長鄉村田園繪畫作品展」學術交流座談會上的發言
作者係著名美術評論家、深圳美術館展覽研究部主任

孫本長鄉村田園繪畫展

鄔 明

　　作為深大的美術老師，非常高興地看到深圳大學舉辦這樣一個高水準的學術性畫展，給我們學校的老師、同學打開了一扇視窗，瞭解我們所新接觸的老師和課堂上所學以外的知識。本長老師的繪畫應該會給我們帶來很多啟發，下面我想談一下我的感受。

　　我和本長相識不久，非常喜歡他的作品，特別有文化使命感。作為從事美術工作的人，藝術往往不是純粹的技巧問題，也不應該停留在技巧上。本長的作品滲透著文化，這個「文化」，我覺得不是空殼，也不是一個概念，滲透在本長的作品裡面。我認為本長先生將文化思考貫穿於鄉村田園繪畫作品裡面，很有東方「味」。可以感到濃濃地東方文化氣息。我尤其欣賞他的畫作中的紅顏色，是那樣濃重、深沉，讓人感到博大精深。他運用的紅色和所反映的內容使人感到非常的貼切，給予你想像的東西很多，特別有東方文化品格。人們概念裡面的工筆畫常常是比較細膩的東西，可在本長的工筆畫裡面，我們看到的是一種壯闊，感受到的是一種力量。

　　孫本長先生的畫，有許多啟示，堅實的基本功是作為藝術家的必備條件，有功夫、有能力、再有想法，就可以有優秀的作品。從這一點說我們的同學應當在本長先生的畫作中發現許多可以學習的地方。

　　本長先生的畫有深厚的基本功，又有嚴謹的文化思考，令人感動。今天的展覽讓我深得教益。

<div align="right">

2001 年 1 月 7 日　深圳大學學術報告廳

此文係「孫本長鄉村田園繪畫作品展」學術交流座談會上的發言

作者係著名畫家、深圳大學教授

</div>

對話孫本長
——談孫本長對中國繪畫的藝術追求

劉樹杞

聽說本長你剛從西藏采風回來，又有一些新的感受和見解，並打算寫一點東西，這非常好。畢竟，你在繪畫藝術創作上，經歷了二十多年艱辛的創作之路。應該坐下來，好好總結一下，歸納整理一些條理。在理論上提高一下。剛才你講的，要從文化的視角來寫你的藝術追求與感受。我認為，從「文化」兩個字概念去寫太貧乏，也太空大。文化概念的內涵在你的繪畫作品中，僅占了一部分。我看你的藝術創作與追求。要從大角度去把握、去寫，要一定抓住你二十多年來，一直在堅持不懈的走向生活，走向社會，走向大自然。也年年不斷地在為了藝術而進行創作的這種精神。要寫，就要大寫這種「精神」的支柱。「支柱」是什麼？我看就是你繪畫作品中的「畫魂」。這個「魂」在你的代表作《河原嫁女》裡表現的非常恰當，也很成功。真不愧是一幅經典型的美術作品。「寫」應該從中華民族賴以生存的「靈魂」去研究，總結出具有你自身特點的理論來。也是為你將來自身的藝術昇華在鋪墊好一個新的臺階。

所以，我想要寫好這篇文章。首先一定要抓住中華民族精神的民族之「魂」。民族精神的實質，其實這個「東西」抓住了，他要比「文化」的概念就高多了。因為，你所反映的黃土高原一系列作品，及代表性的作品《河原嫁女》。這幅作品的成功，是充分體現這種民族精神。近期北京要搞一個「中國百年中國畫作品展」。在畫展期間要舉行一個「百年中國畫理論研究會」。組委會要我寫一篇學術論文。我準備以你的《河原嫁女》作品為典型，來論證中國畫的發展與創新這一課題。我認為你創作的《河原嫁女》，是繪畫藝術創作成功道路的其中一條。這一條為何成功了？《河原嫁女》就畫的是很典型的，我一直在講《河原嫁女》到現在，她的含「金」量至目前還沒有哪一幅作品能超過她，因為沒這幅作品能同時在一個全國性的美展上獲得了三個大獎，這是建國後所沒有的。三項獎中，分量最重的是：中國美協首屆齊白石基金獎，「齊白石獎」是目前中國畫界最高榮譽獎。評委和評論家都是我國前輩大師和老一輩藝術家，這些權威、專家共同賞識你的作品是了不得的。究竟原因是什麼？就是本身其作品的含「金」量的高。後來聽說日本政府給其作品也評上了一項大獎：即日本日中友好會館大獎。[只評中國畫，油畫各一件]。其作品在日本展出時，曾引起轟動。

把《河原嫁女》作品印製大幅廣告，在東京等地張貼。日本美術評論界泰斗河北倫明先生，也對其作品給予了極高的評價。另一項獎即是七屆全國美展銀獎。一幅作品為什麼能獲「三連冠」呢？我想不是你本長的藝術表現形式好嗎？是你追「風」了嗎？都不是，可以講，這些年來在中國畫界發生的，國畫變革是比較頻繁的。但總體上講，我認為大批畫家是藝術形式上革新是比較多的。現在回過頭來看，在當時為何評選《河原嫁女》獲獎。我想，其作品內涵，主題是非常明確的，深沉的。「深沉」在哪？就是表現了中華民族最本質的那個「靈魂」。從你的作品中可以把中華民族「靈魂」揭示出來了。包括你現在做的，仍屬於這個問題。從你前年，畫的《大江移民》也好，以及最近你又進入西藏，瞭解挖掘藏漢文化淵源。實際上你所專注的還是中華民族精神，要繁衍、生存、強大、振興，這是最本質的問題。是我們民族之「魂」，也是中華民族的「民族」之「靈魂」。她是可歌、可頌的。這是勾引著你，去走這條藝術創作之路的最基本點。從你的繪畫作品中具體的講，如《河原嫁女》的創作，當你初次來到黃土高原時，看天是黃的，看到的人也是黃色的皮膚，及奔騰咆哮的養育中華兒女的黃河水，你在「心靈」上震撼了。親眼目睹了華夏民族文明搖籃的發祥之地。而且，你用了真誠的心靈捕捉到「她」，並以黃河岸邊婚嫁的這一典型場景。這正好是表現了中華民族最典型最突出民族的精神。畫中給人們傳達的是什麼？就是這種精神與力量。首先在藝術表現形式上大膽地借鑒了中外各種表現藝術手法。其次在視覺上給人以強大的衝擊力。猶如「電影」寬銀幕大鏡頭的巨幅畫面，這些藝術的手法運用，都為了是要加強烘托，展現中華民族精神生生不息這一「大主題」。如果，抓住這一點，來論述你的藝術觀，文章的層次就不一樣了。他要比「文化」的內涵，要深刻多了。再從你畫的《大江移民》為主題來看，你表現的仍然是中華民族改造自然，造福後人的民族精神的「靈魂」，黃土高原表現是黃土地的堅韌，其「堅韌」是民族之精神的「堅韌」，是中華民族韌性的民族團結奮鬥精神，表現的黃河是永遠奔騰不息一往無前的精神。《河原嫁女》「嫁女」的精神，首先是中華民族五千年文化延續的精神。就如你剛才講到的，前不久到西域高原去。仍然去尋找著這種民族精神的博大及延伸。也是體現中華民族精神的這種「韌性」延續性。這種勇敢拼搏精神，這種永世不倒的精神，是你畫作中別人所不具備的「人文」性格，這才是你的特點。從《大江移民》中，你畫的是長江水利工程建設的前夕，百萬移民大遷徙。從這一悲壯的歷史場景，表現的還是華夏民族「顧大家，捨小家」，團結奮戰，造福後生是可歌可頌的，是振奮中華民族的一個歷史事件。一定要把這些深層次的問題，好好思考一下，把她寫出來。這樣寫出來了的東西，就是你本身的思想和精神。而所有的思想和精神，他所要求形式都要是突出這一點。在作品中如何表現，如九十年代初，你講到：你在畫黃土高原系列作品的時候，曾經很有感觸的說到：「如何要表現好黃土高原，因為黃土高原本身就有一種『韌性』」。所以要表現黃土高原，實際上表現中華民族精神「韌性」這種「精神」怎麼去表現？現成作品及傳統的畫法來看，靠皴、擦、點、染的確顯得不靈了。怎麼辦？只有靠你自身的「悟性」和

技法上的創新，去把你所要表現追求的東西畫出來。當時你就創造性的採用了「暈染法」。把山石的結構與空間二者統一起來。把畫所包含的大氣勢、大層次先分染出來，然後在經過數十遍的罩染，把山巒畫的厚厚實實，把河灘渲染的有透視感，在這個基礎上進行著色。最後，才使用「筆法」，把山石、樹木的質感，通過「皴」「擦」這些特有的中國畫技法刻畫出來。這樣才能把黃土地有勁的「韌」性畫出來，實際上是中華民族的「韌性」表現出來了。但這種藝術表現手法，自古是沒有的。那麼你為什麼要創造這種藝術表現形式呢？因為你是要表現「黃土高原」的韌性。「韌性」其實就是精神，「精神」的表現，不光是吸收了傳統，重要的還是要開拓傳統。因為過去還沒有哪一個畫家表現過「黃土高原」精神，表現黃土高原的壯闊，表現黃河的奔騰，表現黃河文化的淵源。在藝術手段上，不僅運用東方的審美觀念，還大膽的借鑒了西方繪畫的構成，漸變及造型、光影等多種藝術手法。這種中西「兩者」的運用，對於刻畫表現好作品內涵和主題是非常重要的。因為，一幅名畫的成功之處，除有好內涵之外，重要的是審美情趣與藝術技法上有吸引力了，這樣在你的中國畫創作當中，你沒有被各種「畫風」所「左右」，也沒有去做什麼中國畫水墨「實驗」。你更多的考慮的是如何在中國畫裡面，表現好中華民族自強不息民族精神與性格。怎樣畫的充分，我就怎樣去畫。從藝術理論上講，還是內容決定了形式。在中國畫表現手法上，有傳統畫派，前衛畫派，「實驗」水墨畫派等等。但從你繪畫作品上看，搞中國畫的創作，還沒有像你那麼執著投入的，年年深入生活搞藝術創作，你為什麼這樣深入走向生活、瞭解生活，因為是生活的艱苦錘煉了你孫本長。你又是一個非常熱愛生命、熱愛生活的人，這是你的本質。你去深入生活，是去抓中華民族最本質的東西來加以表現，這是你作品成功的關鍵，也是你的最大優勢。而且，通過你的作品，把中華民族之魂，表現的很深沉、博大，又很深邃。這正是你區別其他畫家最大的特徵。《河原嫁女》最大的成功之處，是深刻表現出了中華民族精神的「根」，這個「根」裡面洋溢著強烈的民族性。

從你的畫裡面，也可以看到繼承民族傳統的風骨。如宋代畫家范寬的《谿山行旅圖》及張擇端的《清明上河圖》，你所繼承的是什麼？首先，應該繼承的還是其作品所反映出來的其「精神」。在畫《河原嫁女》獲獎之前，你也畫了不少作品，其中也有得獎的以及被中國美術館收藏的，但都比不上《河原嫁女》這幅作品。八十年代初，你所畫的《巍巍太行》實質上表現的也屬於反映中華民族的精神，是沾了一點邊的作品。這幅作品不是因為你把太行山畫的特別漂亮，「皴」的特別見功力，更多的是通過觀賞你的畫的山是「巍巍太行」的形象，才感動了觀者。你畫的還是一種民族精神與氣節。當時，不管你是否有意識還是無意識。可是你在《河原嫁女》成功之前，就已經有了這種萌芽狀態了。後來，到了八十年代末，你終於找到了自我，完成了《河原嫁女》的創作。不愧為「十年磨一畫」啊！

2001. 8. 18　於桃花堤桃花園里 1-106 室

作者係著名美術評論家、天津工藝美院教授

雪域氤氳萬物化淳
——觀孫本長西藏攝影作品

王振德

　　二十世紀的八十年代至九十年代，著名畫家孫本長的藝術情趣發生了突變：八十年代縈繞其情懷的題材是黃土高原，那厚厚的黃土，長長的黃河和腿腳上沾滿黃土黃泥巴的農民，那蒼茫的大山，沉沉的窯洞和推碾牧羊的村姑——是其厚積薄發的開悟，還是黃土大地賦予他的靈感，使其創作《河原嫁女》在 1989 年秋天連獲三項大獎，即第七屆全國美術作品展覽銀牌獎，中國美術家協會首屆「齊白石基金獎」和日本日中友好會館大獎。使這位名不見經傳的孫本長一步登天，一舉成為當今畫壇的知名人物，陡然間身價倍增。然後有感於長江，「三峽截流」工程的浩大宏偉，又傾注滿腔熱血激情完成了巨幅《大江移民》圖。誰知在第九屆全國美展時竟「名落孫山」。看來，巫峽女神遠不如黃土大地慷慨多情，讓他突受寵愛之後，飽嘗一次澀澀的苦果。然而，本長的畫筆，沒有返回太行山，重溫黃土地的舊夢，其藝術情趣卻從長江三峽開始向著更高的地方飄翔。

　　朋友們注意到二十世紀末的孫本長，到敦煌畫出《天佛》、《天神》、《大宙》、《失去的天堂》等一批意象迷離、色彩斑斕的作品。接著，赴甘南草原創作出《虔誠》、《遙望聖界》等表現藏區牧民心境的新作。這忽而長江大河，忽而天佛聖境，同時出於一人之手，竟然是什麼原因？是因為他兩幅同一樣耗費心血的力作，在全國兩屆美展竟有成敗迥異的效果嗎？是因為他在大成功、大病苦之後轉為大清醒的一次精神昇華嗎？還是因為在激動、刺激、追求之後的高原神遊？

　　果然，在新世紀之初，他將「幻境神遊」變成了雪域考察，今年 7 月 19 日，本長與兩位畫友開始了西藏之行，他們走到「世界屋脊」，在領略青藏高原神奇風光的同時，對生活在地球巔峰的藏族同胞進行藝術觀察，這是多麼可貴的機緣！孫本長等人日行夜宿，馬不停蹄，不辭勞苦，短短 20 餘天，考察拉薩、日喀則山南地區、藏北草原等許多地方，眼界為之閃亮，胸懷為之寬廣，真有樂不思歸之感。只因開學日期漸近，不得已才於 8 月 20 日返回天津。

　　得知此事，我渴望看到本長西藏之行的畫作。沒想到我們見面後，他擺放到我畫桌上竟是幾百幅風景人物照片。這是孫本長首次在世界巔峰地區的攝影，也是作為國畫家的孫本長

第一次，集中拍攝出的雪域風情人物照片。

　　據本長講，此次他共拍攝西藏風情人物照片三千餘張，展示在筆者面前的只是其中一部分。這說明他在赴藏期間，他每天至少要拍一百餘張照片，才能有此收穫，其中酸甜苦辣不言而喻。我問他為什麼沒有動筆畫畫？他回答爽快，「走進西藏高原，天那麼的藍，那麼的亮；雲那麼的白，那麼的純；地那麼的綠，那麼的遠；水那麼的清，那麼的活；花草那麼鮮美；鳥獸那麼歡躍；藏胞那麼熱情樸實。我實在太激動了、太驚奇了，感到畫起來太慢了，一時不知從哪裡畫起，只好用照相機盡可能多地攝下這最初的美妙印象，作為今後回味西藏、表現西藏的素材」。我又問：「你怎麼在西藏買了這麼多書呢？」他的回答轉入深沉：「我邁入世界最高的城市拉薩瞻仰布達拉宮，在後藏日喀則瞻仰札什倫布寺，在山南地區感受藏族文化的源遠流長，在藏北草原領略廣域曠野的奇幻特異，似乎有一種神秘莫測的力量使我熱血奔湧，浮想聯翩，我渴望盡可能多地解讀西藏，一時又問不了那麼多，學不了那麼多，只好多買些書吧。」

　　看來，展現在我們面前的這些照片，是孫本長初次進藏的所見所感所思所戀所憶所悟的記錄。其意義在攝影本身，又在攝影之外。觀賞這些攝影作品，必須想到這是以畫家的審美眼睛所攝的景物。而這些景物很可能在不久的日子昇華為畫中的題材。從這一意義上說，這些攝影作品是眼中之像、又是心中之像、意中之像。本長的攝影作品與本長的寫生畫圖在藝術觀念上是體異而本同的。

　　細細觀賞本長的西藏風景攝影作品，深感其景象的博大、神奇、壯美。在西藏這塊平均海拔 4000 米的雪域高原上，處處充滿了「世界之最」。仰望長空，碧藍如洗，鷹鷺飛翔；環視四野，群峰如海，花紅草綠；放眼天際，雲霞萬變，牛羊若雲；俯視江河，清澈透亮，奔湧騰躍。這是世界上最為高峻，最為厚重、最為澄澈的風水寶地。這裡雪域高原的風貌、線條色澤，乃至生靈、建築，都通過畫家的攝影作品長久的保存下來，留給尚未進藏的觀者遐想，留給赴藏歸來的人們憶念。

　　本長的西藏人物攝影，具有自然、生動、樸實的特點，它使我們身臨其境，如對親朋好友，毫無陌生之感。請看，那臂腕掛著手杖，雙手合十，虔誠朝拜的白髮老奶奶；那拄拐杖望遠，飽經風霜的戴著絨帽的老大娘；那手搖幡鈴，俯身彎背，一步一趨的老大爺；那頭頂白帽，以右臉長久地親昵駿馬，陶醉於夢幻之中的牧馬人；那身著節日盛裝，正喜氣沖沖的趕往賽馬場的青年壯士；那面孔黝黑，吸吮熱酪，略作休憩的紅妝賽馬者；那站在氈房前，撩撥頭髮，等待親人歸家的中年妻子；那舉傘飾面，手持吉祥花草的健壯女人；那性情豪放，在街上敞懷為嬰兒喂乳的青年母親；那衣飾鮮豔，回眸淺笑的青春少女；那面對汽車，扠腰傾身，側頭問話的姑娘；那天真無邪，半吐巧舌，討人喜歡的村女；那立於高原大野，向著遠來賓朋揮舞小旗的小學生——被本長攝入鏡頭。不用說，畫家是站在遠處，趁這些人不注意的時候，將他們各種神態用鏡頭拉近的，所以人才拍得如此生動傳神，正應了中國繪畫美學中的一句

話：「得之自然而後神」。反之，如果由攝影師特意安排姿態，濃妝豔抹，故作表情，斷然無此天然效果。

　　眾所周知，被世界學術界譽為，「藏學」的藏傳文化是絢麗多彩的，它體現著古今藏胞的傳統信仰、生活習俗、心理特質、道德觀念與價值取向，這與其雪域高原的自然環境，歷史環境、社會環境、宗教氛圍與時代際遇分不開。本長的攝影作品雖然取自進藏期間的不同時態，實際上則源於他對自然與人生的感悟與激情。至於如何解讀每幅照片中蘊含著的主客觀涵意，無須筆者饒舌，全憑觀者見仁見智了。

　　可能在明年或是後年，當本長再次入藏，沉定心智，細細描畫其心靈在雪域高原馳騁的軌跡時，那將是一次動人心弦的，「孫本長西藏風情國畫展」。為了畫展舉辦的那一天，筆者與本長的親友們正熱切地期待著……。

<div align="right">2001 年 9 月 16 日於天津美術學院積學軒</div>

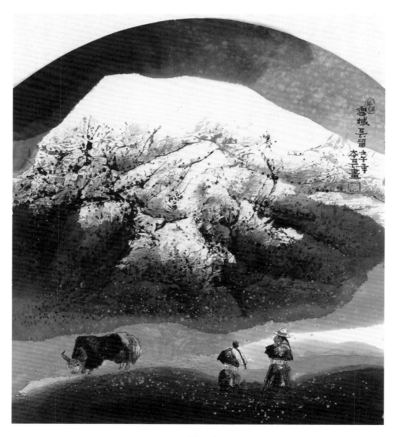

雪域長留
（紙本　96×68　2001 年）

當代山水風情畫力作《大江移民》析談

王振德

　　孫本長所創作的巨幅山水畫《大江移民》獲天津市慶祝建國五十週年美展二等獎雖未入選全國美展。而《大江移民》反映了我國有史以來最偉大水利工程「長江三峽水利建設工程」中移民第一村大搬遷的宏偉壯觀景象，熱情謳歌三峽人民舍小家，為大家的社會主義覺悟和無私高尚的品德情操，是一幅弘揚社會主義藝術主旋律、歌頌社會主義水利建設和勞動人民精神風貌的山水力作。此畫展出後，在美術界、新聞界受到廣泛關注和一致好評。美術領域的專家教授大多將《大江移民》與其十年前創作的山水名作《河原嫁女》視為姐妹篇，而相提並論。

　　《大江移民》以紅色山體為基調，運用墨色與朱砂色的強烈對比，生動而精確地刻意畫出眾多的移民形象並突現出人物、船隻、各種家俱物什的立體感、層次感、安詳感與空靈感，使長江三峽大山整體形象博大厚重與移民活動的繁忙有序，達到了高度的和諧一致。統觀全畫的藝術表現形式，大山大水如在面前，眾多人物歷歷可辨。全畫以絹為材料，採用鳥瞰式散點透視的全景式構圖方式，給人以古典繪畫的莊重沉雄之美。

　　總之，從思想內容、繪畫表現技法和藝術功力等多方面綜合分析，《大江移民》均為當代不可多得的山水畫精品力作。

2001 年 12 月

作者係中國美術家協會會員、美術評論家、天津美術學院教授、天津市文史館員

評孫本長《雪域西藏攝影作品集》

李志國

　　以畫家的角度來評判孫本長的《雪域西藏攝影作品集》是一本不可多得的藝術資料集，一幅幅攝影作品，讓我們領略了西藏高原壯麗的風光，美麗的景色和樸實無華的人物。

　　西藏的景色，令許多畫家神往，那裡有黑與白，紅與綠，藍與黃的強烈對比；那是雪山、草地，五顏六色的彩帶和黝黑的面龐……《影集》將鏡頭對向那裡的山，那裡的水，更對向了那裡的山民。

《孫本長雪域西藏攝影作品集》

　　《影集》中的人物作品《蒼茫田野》、《幸福樂土》、《心誠意靜》真實的捕捉了藏民豐富的情感世界，透過他的外表看到他的內心世界是那麼的沉靜、那麼的安詳。幾幅風光作品，《沉落雪山》、《風雨霜雪》等，用大特寫的鏡頭，描繪了佛教世界的神聖和宏大。而幾幅藏女的照片《春氣萌發》、《夏日時光》等，則從另一個側面表現出藏族少女的勃勃朝氣。鏡頭所指特藏區的山山水水，花花草草，一景一物真真切切的描繪出來。

　　《孫本長雪域西藏攝影集》共刊登了 46 幅攝影作品，這些作品是孫本長月餘西藏之行的 3000 多幅照片中遴選出來。從攝影藝術的角度，這些照片也許還有一定的不足，但從畫家的角度，這些大量的圖片，對今後的藝術創作是非常有價值的，這些原始素材在不久的將來定會變成珍貴的藝術作品。

2001 年 12 月

往往能夠超越時代的局限而具有某種永恆的屬性。

　　同樣，我們從他的《雪域西藏》組畫來看，那種神聖淨土上腳踏實地的風情再現，實際也是一種平樸而通俗、客觀而真切、典型而永恆的，既是西藏現實生活又超現實生活的神聖的精神境界的寫照。事過境遷，孫本長的《雪域西藏》組畫從題材、手法來看，雖然與《河原嫁女》發生了很大的變化，但其創作原則卻如出一轍。

2017 年 7 月 15 日
作者係天津美術學院藝術與人文學院教授、美術評論家

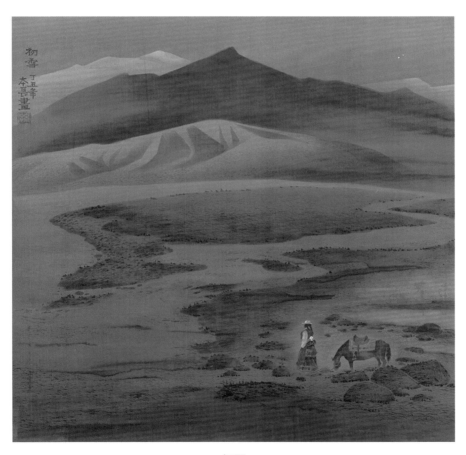

初雪

（絹本　80×80　1997 年）

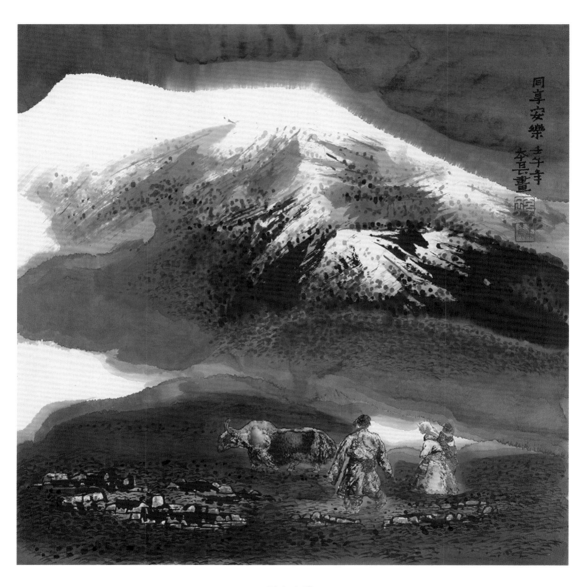

同享安樂

（紙本　68×68　2002 年）

PART 4

紀念文章

中國美術史不會忘記孫本長

邵大箴

最早讀到孫本長君的繪畫作品，是在 1989 年舉辦的第七屆全國美展上。他的那幅別具匠心的精品《河原嫁女》幾乎征服了所有評委，獲得銀獎，那時他 33 歲。這件作品，後來又得到「齊白石基金獎」和「日本日中好友會館大獎」的殊榮。

2000 年秋，我到深圳參加一個活動，適逢「新紀元──孫本長現代工筆繪畫展」在何香凝美術館展出，有機會見到了這位性格內向、沉穩、非常有才氣的藝術家。他陪我參觀了展覽，向我介紹了展覽會上的主要作品，並贈我畫冊。這時，我才較為全面地瞭解他的藝術創作。本長是一位在榮譽面前謙遜而不自我張揚的人。他在深入生活的基礎上，不斷地推出新作，題材取自黃土高原、塞北太行、甘南牧區、邊陲新疆、雪域西藏和長江三峽。繪畫的個性風格很鮮明，表現手法也豐富多樣。在他的畫作面前，我有個突出的印象，那就是他的每幅作品都是以嚴肅認真的態度創造出來的，都有新意，可以說浸透了他的心血。他的為人，他的畫，給我留下了深刻的印象。我相信這位誠實、勤奮、有創造才能的藝術家，一定能遠大的前程，為中國藝術做出重要的貢獻。誰也沒有想到，天不假年，在他創作盛期突然離開了人間，使我們痛惜不已。

我覺得，本長的工筆重彩有下面幾個特點：

一、功底深厚。本長對古人技巧吃得透，對傳統精神理解得深，他的作品中的筆線、敷
　　色和佈局技巧，有很深的傳統底蘊，他的創新是牢牢紮根的於傳統基礎上的。

二、有鮮明的個性。本長不模仿古人，不重複當代名人，不隨風潮轉，根據自己的性格
　　和特長，堅持自己的畫法，自成一格。當他的基本風格形成之後，又不斷注意變化、
　　豐富和拓展自己的表現手法，他的藝術面貌在統一中顯示出多樣。

三、格調高，品位正。他的重要作品都在「博大」與「精微」上做文章，大氣勢宏偉效
　　果和精緻的描繪相結合，表現人在遼闊的大自然中自強不息的奮鬥精神，體現人與
　　自然的和諧關係，他善於在工整的描繪中講究虛實變化，講究空間關係，講究意境
　　表現，作品有很高的藝術格調和品位。

四、現代感強。由於他的注重深入生活，有豐富的生活積累，他的作品內容充實，反映
　　了當代社會生活的一個側面，有精神內涵，他描寫的內容耐人琢磨，能引發我們的
　　思考。作品的形式有強烈的視覺效果，有鮮明的現代意味。

本長過早地離開了我們，這是非常令人痛心的事。唯一使我們和本長感到慰籍的，是他在短暫的生命裡，給我們留下了一筆豐富的藝術遺產，給中國現代工筆畫的發展做出了傑出的貢獻。

　　中國美術史不會忘記孫本長的名字，不會忘記他的藝術才智和他的創造精神。

2004 年 8 月 1 日　於中央美術學院

作者係中央美術學院教授、中國美術家協會理論委員會主任、《美術研究》雜誌主編

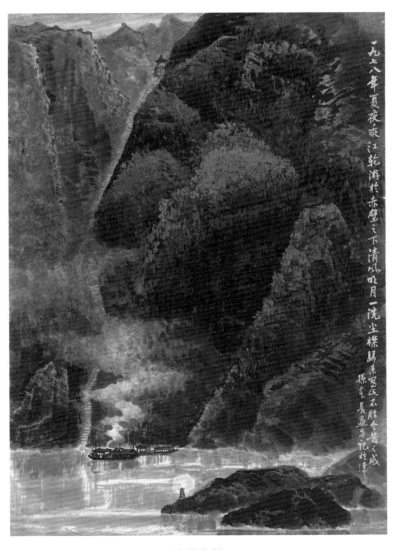

夜遊赤壁

（紙本　79×46　1978 年）

讀本長畫作

李　松

　　孫本長的繪畫作品，創立了一種個性鮮明的繪畫樣式。從《河原嫁女》到《大江移民》，題材、眼界不斷擴展，技巧不斷提升，不料卻在人們的殷切期望中嘎然中斷了他的藝術道路，令人痛惜。

　　孫本長作品中，出現於高山大河之中的人物，有具體的情節內容，不同於通常的山水畫中的點景人物，而是點題人物。如《河原嫁女》中送親的行列在畫面上只占著極小的位置，卻是作品主題之所在。

　　中國古代傳統繪畫在沒有形成人物、山水畫種的分野之前，人物是主體，山水則是人物的配景。例如隋代展子虔的《遊春圖》，春光澹蕩，青山碧水，是借助於乘騎與泛舟人物的活動而形成畫外有情的意境。唐代《明皇幸蜀圖》是以蜀山蜀水為畫面主體的歷史畫，穿行於崇山峻嶺之間的人群比例雖小而有生動的細節表現，正如蘇東坡所描述的：「嘉陵山川，帝乘赤驃起三駿，與諸王及嬪御十數騎，出飛仙嶺下。初見平陸，馬皆若驚，而帝馬見小橋，作徘徊不進狀。」以具體的動態描寫，微妙地表現出了逃亡中的唐玄宗恓惶的心態。

　　五代兩宋以後，山水畫成熟，山水成為畫面上的審美主體，人物漸次退居次要地位，但在《關山行旅》、《騾綱圖》、《踏歌圖》等作品中，人物的活動依然是作品的主體。在這些作品中，對於人物活動情節的把握與表現，豐富了人物畫創作，而人物與山水環境又起著相得益彰的作用。孫本長的《河原嫁女》等作品遙接這一創作傳統，也代表著上世紀八十年代以來不少畫家在繪畫語言探索上的新成果。

　　與《河原嫁女》等作品先後出現並引起人們普遍關注的還有山西趙益超、張明堂合作的《曉色初動》、《山道彎彎》等作品。山西畫家李玉滋著文稱之為「山西人物風景畫」，他說：「山西的許多畫家正是在人與自然相互依存又相互矛盾的衝撞中去尋求到藝術創作的靈感和火花」「他們創作的主要特色，就是以形象化的情節語言為紐帶，把人之情、山之情緊密有機地串聯在一起，用典型人物、與典型環境共同抒發作者在生活中獲取藝術與哲理的雙重感受」[①]用李玉滋的這段話來解讀孫本長的作品也是適當的，而孫本長作於 1999 年反映三峽移民壯舉的《大江移民》更是貼近時代，富於歷史感的巨構。畫面上高聳的群山被染成熾烈的赤紅顏色，更賦予情節以悲壯的感情色彩。馮驥才稱孫本長的畫為「文化山水」就更突出了

十年前，孫本長以一幅『河原嫁女』而一鳴驚人，連獲第七屆全國美展銀獎、首屆中國美協『齊白石基金獎』和日本『日中友好會館大獎』。全國美術界以驚異的目光發現了一個『北派山水』的優秀傳人，在他那一時期的大幅山水中，分明浸透著祖國畫史上荊關董巨、李成范寬等大家手筆的深厚滋養，那氣勢逼人的群山，那高聳入雲的古樹，那寂靜空曠的大漠、那陰霾密佈的雲天，在顯現著北方山水所持有的粗獷、雄壯、沉鬱和蒼涼。從技法上講，孫本長也較多地繼承了傳統的、特別是宋代名家的表現手段，在絹素之上層層暈染，使他的作品形成了高古深邃、具有濃郁的陽剛之氣的獨特風格。

然而，孫本長似乎並不滿足於已有的風格。近幾年，他的藝術視野又越過了他所長期專注的巍巍太行，而繼續向西，投向了河西走廊、投向了甘南藏北，那是一片更加蒼涼的大漠，那是一種更加深邃的生命存在方式。今天，我們在深圳博物館讀到了他的一批新作，那就是他從敦煌洞窟、從拉布楞寺所帶回來的藝術符號。我欣賞他對敦煌壁畫的色彩借鑒，也理解他吸收西方某些構成方式和裝飾意味的良苦用心，但是，我也並不諱言，他的一些作品在融入某些宗教意念的時候，還顯得有些牽強，有些力不從心。這恐怕是需要畫家多從畫外去尋求完善和提高了。但是，這並不妨礙我對他的新探索表示由衷的讚賞和寄予更多的期望，因為，一個畫家一旦產生了改變自己固有面貌的藝術衝動，那或許就意味著一個新的突破正在前面向他招手呢！」

本長的那次畫展大獲成功。我也從此與本長兄結成了藝術同道。此後，他每次南下，我們都要品茗論藝一番。我每每從他的談話中，獲知他這一段時間的藝術征程，每每從他的創新作中感受到他新的探索和新的進步。我總會被他那真摯而熾熱的感情所感動，被他癡心不改地獻身藝術、時時以藝術殉道者自勵的精神境界所震撼。我當時就在想：當今中國，像本長這樣把藝術視為自己全部生命的藝術家，能有多少呢？這樣以藝術為生命的藝術家，他的成功絕不是偶然的，在他的繪畫作品中，一定蘊涵著他巨大的生命能量，在他筆下的大山中，一定能夠聆聽到他與大自然的對話，聆聽到被藝術家賦予生命的大山的呼吸。

<center>（二）</center>

孫本長的山水，被馮驥才先生定名為「文化山水」，這是很有道理的。孫本長山水中的「文化」，來源於畫家對大山深處人類生存環境的深層關懷。他的畫的雖然也是自然山水，但是與中國傳統山水畫的模山範水相比，他的畫面無疑被渲染出一層層濃重的人文色彩。

傳統山水是很少表現人類活動的，因此在傳統山水畫家那裡，人物從來被當成點綴和陪襯。古代山水畫家的心態大多是悠然出世的，他們在自然景觀中，追尋的其實是桃花源一般的方外世界。他們用絕少人間氣息的畫境來自標清高；他們把山水畫變成了自己高邁人格的寫照。這

樣的山水畫，其精神實質可以是老莊的，可以是禪宗的，也可以是詩意的。風格雖迥然不同，但畫旨卻是殊途同歸，那就是要出塵脫俗。

反觀孫本長的山水畫，你會驚異地發現，他無時不在刻意可以地走近民俗描繪民俗展現民俗闡釋民俗，他不但不追求脫俗，恰恰相反，他卻主動地把中國大山深處的淳樸民風與民俗，引入他的畫境，當作他的表現主體，甚至當作他的藝術母題。試想一下，如果他的成名作《河原嫁女》剝離了對「嫁女」這一典型的北方民俗活動的描繪，那幅畫作的靈魂何在？翻開本長兄的畫集，你會看到一系列對西北農村普通民眾日常生活場景的描繪，若《午憩》、《晚炊》、《打場》；若《曬娃娃》、《忌門了》、《姐弟情》等等，所表現的題材都是純正的北方民俗，所勾畫的人物都是淳樸得像黃土一般的漢子和婆姨，所選取的場景都是毫無雕飾的原生狀態……本長深知，一個民族的文化之根，其實恰恰是縈在這些人們司空見慣的民間生活之中的。「禮失求諸野」，許多中華文化的珍貴細節，在城市的主流生活中也許早已消亡，但在民間卻還頑強地存活著，那是我們的文化薪火。當一個社會急速走向現代化的時候。那些代表著民族傳統文化符號的民風民俗，往往最先被現代化大潮所淹沒所沖毀。然而，當我們在現代化的道路上行進了一段路程之後，驀然回首之際，卻會突然發現原本屬於我們生命本體的許多寶貴的東西，卻在匆忙前行中失落了，再也無法挽回。只有那些天性敏感先知先覺的智者，那些對中華文化具有莊嚴使命感的文化守望者，才會自覺自願地去尋覓它們珍愛它們表現它們拯救它們，孫本長就是這樣的一位文化守望者，所以，他幾十年如一日不遺餘力地沉迷於發掘那些保留在大山深處的原生態的美，他喜歡他們理解他們迷戀他們，為了親近他們，他可以放下藝術家的身段，與山裡人同憂共樂。他把自己的感情傾注在那些生活在大山中的普通農民身上，對他們頑強地與命運抗爭的精神由衷地欽佩，同時又為他們以順生達觀的心態，與大自然和睦相處的人生態度所深深感動。本長多次跟我講起他在西北農村采風時，每天夜宿農家，與當地農民同吃同住同勞作的那種感受，並且真誠地相約，要我找個空閒時間，跟他一起遠赴西北，住住窯洞睡睡土炕聽聽那些原汁原味的民歌。他的熱情無數次地感染了我，我也無數次答應本長兄一定隨同他去西北感受一下他畫中的氛圍。但是，因為各種俗務纏身，使我一直沒有實踐自己對本長兄的承諾。然而，從本長多次邀請中，我完全能夠體味到他對那片土地的真情實感。瞭解這一點是重要的，因為只有理解了他的這種真摯的情愫，你才能夠讀懂他的那些畫作，你才能夠真正體會到畫家在那巍峨的大山背後，傾注了多麼濃郁而深沉的人文關懷！

知其人而觀其畫，我由此更深刻地參悟到孫本長山水畫中那種獨特的文化力量——他的山水絕不是對山川景物的純自然主義的客觀描摹，也不是以一種欣賞者的心態去表現所謂純粹的自然之美，儘管這些在他的畫中也是處處顯現著——他的畫中其實包容著更加博大而深邃的思考，那就是人與自然的終極關係，他似乎總是在用他的畫面向讀者發問：「人，生於天地之間，除了順應大自然，還有什麼別的選擇呢？」正因為孫本長在畫中注入了濃厚的人文色彩，正因為他表現出了中國老百姓最樸素最基層最原始的生活形態，正因為他不避大俗甚至發掘出大俗中的

大雅，他才能夠成為中國無數山水畫家中的「這一個」，他才堪稱當今中國「文化山水第一人」！

<div align="center">（三）</div>

孫本長是個苦行僧，他從來不肯把繪畫變成一種自娛，他甚至固執地要刻意排除繪畫中的自我消遣的成分。他把繪畫藝術看得太神聖了，他對繪畫藝術也太虔誠了，以致於嘔心瀝血在所不辭。

記得在 2001 年春天，我主持創辦的一張報紙即將面世。本長兄正好來深圳辦展，我就邀請他給我們新生的報紙畫一張畫。既是一種助興，也是一個紀念。本長高興地答應了。但是，他對在宣紙上作畫好像不以為然，在他看來，要正式給我們報紙畫一張好作品，理應在絹上畫，而且一定要畫工筆畫才行。

我勸慰他說：「你不能對自己老這麼苛求，那會把你累死的。你以後要多畫些寫意山水，畢竟在宣紙上作畫還是寫意山水來得方便，你要學會自己解放自己。」

本長兄思忖了一下，說：「我總覺得，我的畫最要緊的就是那種厚重感，那種蒼涼感，而這種東西只有工筆畫才能比較好的表現出來。我也畫過寫意，但是感覺總是輕飄，好像是隨便對付似的。咱畫畫是為嘛？咱不能對付，你說是不是？」

我一時無言。但內心卻非常認同本長兄的看法。我知道，這是一個藝術家的良知，反映出藝術家對藝術的真誠——在當今畫壇，有這幾句話出口。不啻是空谷足音！

本長兄在報社畫了三天，我有幸陪著他完成了那幅六尺的畫作。我們談笑風生，快樂何如？我發現，他創造了一種在生宣紙上層層罩染的獨特技法，能夠把寫意山水渲染得如工筆畫一般厚重豐富。當我點破這一點時，本長顯得非常得意，他說，有了這種罩染的辦法，我的畫的特點就出來了，也就不是對付了。他對這幅以西藏景色為題材的《源遠流長》十分滿意，對我們的報紙表達了良好的祝福。這幅傑作至今依然高懸在我們報社的會議室裡，每每睹畫思人，不禁感慨系之。

我在這裡回顧這件往事，意在用實例來說明本長對繪畫的執著追求。佛教講：「去執著」，可是一個藝術家如果沒有這種執著，又何來藝術的成功？在我看來，本長兄對藝術實在太執著了，乃至於產生了某種類似宗教的情感——這種宗教意識，在他赴西藏遊歷之後，表現得尤其明顯了。

早在 1996 年我第一次看到他的新作時，就開始感覺到他畫面上充溢著一種淡淡的宗教情緒，這是他以往畫作中所罕見的。那時他還沒有去過西藏，但已經去過甘南藏區，初步感受了那裡的神秘的宗教氣息。他似乎很陶醉很癡迷，並且在畫面上有所表現。對此，我曾寫了這樣一段分析：

> 「近幾年，他的藝術視野又越過了他所長期專注的巍巍太行，而繼續向西，投向了河西走廊，投向了甘南藏北，那是一片更加蒼涼的大漠，那是一種更加深邃的生命存在方式……。但是，我也並不諱言，他的一些作品在融入某

些宗教意念的時候，還顯得牽強，有些力不從心。」

　　本長兄基本認同我的這一分析，並且當面對我講，他確實需要更加深入地瞭解藏傳佛教的精義。後來，他又打來電話，告訴我他去了西藏，心靈受到前所未有的震撼。再後來，我們就看到了他的一批新作，看到了他拍攝的一批雪域高原的精彩照片。

　　他來深圳辦西藏美術攝影展的時候，給我看了一些關於西藏題材的繪畫作品，我感到了一種心靈的震撼，瀰漫在畫面上的那種莊嚴肅穆，那種孤寂空靈，那種浩瀚神秘，那種人神之間的虔敬與寧靜，都是前所未有的，特別是色彩的變化尤其驚心動魄，黑與白，紅與黑，雪山與濃雲，戈壁與草原，寺院與經幡，人物與牛馬等等物象，都被強烈的反差極大的色彩籠罩著，大塊面的平塗渲染著莽莽大漠的蒼涼，宗教性的符號點綴其間，令人彷彿聽到那低沉悠遠的佛樂……

　　我在這些畫面中，看到了本長兄精神境界的大裂變——早年那《河原嫁女》中吹吹打打的嗩吶聲，已經漸行漸遠了——他開始從民俗走向宗教，從人間走向神壇，這究竟是生命的昇華還是精神的迷失？對孫本長來說又究竟意味著什麼？我們不得而知，或許這又是他留給世人的另一個謎團？

對極
（紙本　51×41　1996 年）

大宙

（紙本　51×41　1996 年）

一個藝術家往往以其藝術作品的複雜性和神秘性，構成其永恆的魅力。一部《紅樓夢》，「都云作者癡，誰解其中味？」用以比喻孫本長，其晚期作品的複雜性和神秘性，同樣給藝術家們留下了一些值得深入探究的課題。

　　孫本長英年早逝，令人惋惜。他的藝術之路本來還應當很長，他的藝術前途尚未可限量，但是天不假以壽，他的藝術探索如今已成了永遠的未完稿。然而，做為一個藝術家，在其有生之年能夠創建起一個屬於自己的藝術天地；其作品足以感動當代，啟迪後人；其藝術追求和美學探索對於開一代新風有所助益，可供史學家研究學人探討；其為人之真待人之誠耿直之性熾熱之情，足以令親朋長相憶，學子長相慕，讀者長相知，藝苑長相惜，則此生亦無憾矣！

　　謹以此文，致祭於孫本長先生之靈前，惟願其含笑於九泉！

2004 年 7 月 31 至 8 月 1 日於深圳寄荃齋

作者係著名美術評論家、《深圳都市報》總編輯

天長地久

（紙本　51×41　1996 年）

接著，他畫的《大江移民》在天津市的展覽上獲了獎。但他不滿足，他要追求更新的開拓、更新的境界、更新的創造。正如有一次在東亞大飯店他所講的那樣，他要通過描繪三峽移民，畫出我們民族的大氣、豪氣、猛氣、厚氣來，形成一種更為完美的繪畫語言和更為鮮明的藝術個性。於是，我倆相約同赴三峽工地和沿岸各縣，先後拜訪了宜昌、秭歸、巫山各地移民局和村鎮鄉民，實地考察了移民風俗，和他們志在天下的無謂意志，以及創造新生活的理想和實際行動。山道邊、茅棚下、村屋內、山田旁，到處留下孫本長的身影。當拜別三峽的時候，他甚至激動地講：這次采風，我和移民的思想感情已融為一體，我下決心重畫移民新圖，為國家和人民留下一幅二十世紀中華民族創造新世界的永恆紀念。這次三峽之行，我近距離地觀察體驗孫本長對藝術的執著、倔強；透過表面探索到了他追求的真諦和堅韌不拔。我一直期待著他所做出的新的努力。甚至期待再一次和他一起，攜著他的《三峽移民》新作，前去三峽拜望鄉鄰故友，暢談成功的喜悅。

　　孫本長遠遠而去已經一年了，人們追念他，主要是追念他全方位地構建自我，一邊吸收廣博的知識，一邊去向大自然尋求知音的不倦意志；追念他一邊體驗民族的悲壯和沉厚，一邊開發博大精深的藝術寶藏，所噴發出來的熾熱光芒；孫本長在「大巧若拙」、「返樸歸真」中所體現出來的特有素質和奮鬥精神永在，永遠為海河兩岸畫界朋友們銘記。

　　這時，我又想起孫本長在自己畫案前懸掛的那個大大的「奮」字，他奮鬥了，而且奮鬥得光彩斑斕！

<div style="text-align:right">

2004 年 8 月 10 日　天士力集團會議廳

此文係「孫本長文化山水研討會」上的發言
作者係原天津畫院院長、詩人、書畫家

</div>

人們不會忘懷

王 峰

　　孫本長雖然走了，但其畫，我想會引發人們的思考，留下的話題卻是不會很快消逝的。

　　他的畫，有傳統的筆墨，有時代的筆墨，更有自己的筆墨。他是帶著感情，用心，用血作畫。

　　他的畫，注重汲取各種藝術營養成份，如從攝影等藝術門類中借鑒了不少東西，從而形成合力，昇華和飛躍。

　　孫本長的藝術生命固然很短，但《河原嫁女》、《大江移民》等精彩之作，所折射出的東西是豐富的，方方面面的，足以令人難忘，不像不少山水畫「味道」不夠，內涵蒼白。

　　我想歷史將會記住：

　　孫本長的山水畫曾經是中國現代山水畫史上不該忘記的一個歷史存在。

2004 年 8 月 10 日　天士力集團會議廳

此文係「孫本長文化山水研討會」上的發言
作者係原天津畫院院長、書畫家

中國繪畫史深深鐫刻孫本長的名字

崔　錦

　　本長英年早逝，但是，他短暫的人生卻在中國繪畫史上留下了輝煌的軌跡。

　　本長的作品氣勢恢宏，具有感人至深的文化內涵，且創作態度十分認真，他的傑作《河原嫁女》起稿構圖就用了兩年的時間，本長是在用自己的生命作畫。這樣的作品怎麼能不會震撼人心呢？

　　一個畫家的生命有長有短，他在世時受到的榮耀有多有少，但這些都不重要，重要的是看他給後世留沒有留下一幅震撼人心的作品，翻開中國繪畫史，宋代的王希孟只活了短短的十八年，但卻在中國繪畫史上留下了他的力作《千里江山圖》、張擇端存世作品僅僅《清明上河圖》一幅，但是這幅作品卻使張擇端彪炳繪畫史冊。本長的生命雖然短暫，但是，無論再過幾百年，中國繪畫史上都會深深的鐫刻著孫本長的名字。

2004 年 8 月 10 日　天士力集團會議廳

此文係「孫本長文化山水研討會」上的發言
作者係天津市政府參政室主任、天津市文史館館長

我心目中的孫本長

何家英

　　我和本長差不多是同齡人，他比我大一歲，出道比我早，我學畫時看見他跟隨著趙松濤老師學畫心裡十分羨慕。後來我們在創作班一起研究創作。

　　這個人特別本分，做事情有條不紊，人收拾的乾乾淨淨的，頭髮總是整整齊齊的。他做事情總是有目標有計劃的。人雖隨和，但畫畫卻十分的固執，這種固執實際上是一種執著，執著是因為他目標明確，實現這個目標是他的理想。這個理想寄託著他全部的信仰和對大自然及人類的愛。本長的這種信仰是和宗教的信仰同樣真誠的，這種真誠使人格得到了昇華，使他生活在了一個理想化的精神世界裡。雖然社會給予了他極高的榮譽，但他仍守望在一個寂寞的藝術世界裡，他沒有被榮譽所侵蝕，仍以超人的毅力在生活中挖掘著美的頌歌，並將自己溶入了這種激動人心的生活之中，《大江移民》的誕生正說明了這一點。只可惜此畫的構圖與《河原嫁女》的構圖太相似了，手法也太死板了。若能以人物厚重定能產生震撼人心的魅力。

　　他幾上西藏，精神得到了高原淨土的淨化，才使他的顏色用的十分的純淨，雖然他畫的是風情，卻表現出他對那塊神秘淨土的眷戀。

　　現在的美術界越來越浮燥，榮譽多，展覽多，會議多，贊助多，買畫多，社會活動多，雜誌多，垃圾信件多，全方位的干擾，使藝術家不能自拔，還有多少時間研究創作？出名真是個災難。本長在這種狀況下卻能夠執著地紮根於生活之中，潛心畫畫，一步步地去實現自己的遠大目標，確實是值得我們，特別是我本人學習呀！

2004 年 8 月 10 日　天士力集團會議廳

此文係「孫本長文化山水研討會」上的發言

作者係中國美術家協會副主席、中國藝術研究院博士生導師、中國工筆畫協會副會長、工筆畫研究院院長

特立獨行卓爾不群
——試論孫本長其人其畫

姜維群

　　孫本長棄世整整一年了，他畢竟是一位頗有影響力的畫家，他的死一如他的畫一樣，頗有震撼力。一年過去，塵埃落定，在懷念孫本長的同時，論一論他的人他的畫，或許對仍生於塵世的人，仍流傳於世的畫都有些許多的啟迪。

1·理念的執著是成功：孫本長，一個異常執著的人

　　藝術需要追本求源，一位著名書法家說，臨帖學某一家必須要找它的「源頭」，否則你學某一體只是「像」即形似，永遠不會神似。譬如學歐陽詢，只學歐不行，要追溯它的書體的來源，史書上記歐陽詢「學二王及北齊三公郎中劉珉」，有了這些，就知道歐字裡有晉時「二王」和北齊魏碑的「基因」，臨歐帖時就多了一分理解。

　　孫本長的藝術思想中就具備了這種理念。固然，作為現代人必須牢牢站定於現實生活的沃土上，而另一端去尋覓古人。

　　《河原嫁女》，是一幅入史入載的不朽畫作，許多人從現實的審美角度賦予了它民俗，民情的色彩，從構圖角度堪與宋代的山水相媲美。然而，有一點，孫本長牢牢地攫住了「天人合一」這一大概念，把人把藝術放在了這個大象之內，即使在今天，已經過去了十五六年，在藝壇流行時尚萬花筒般的變化中，《河原嫁女》依然震撼力如初，感染力如初。

　　這是一種思想，與其說藝術之花常開毋寧說是思想之樹常青。

　　孫本長生活中是一個常人、凡人，和芸芸眾生一樣的生活在這個囂喧嘈雜的城市中。在他居住的很普通的一個樓房單元裡，看到了他創作的《大江移民》，談起了他下一個大的題材的創作——《長城》。

　　交談中，孫本長不是一個常人，不是一個凡人，他的理念在跳躍，沿著一條廣袤無際的空間在向遠處延伸。現代藝術常常關注藝術的技巧用意的怪異，而忽略了思想，沒有思想支配沒有理念架構的藝術是「小道」。大道則不然，「大道」有大象，大象需要思想把握它，孫本長繪畫的觀念其實反映了藝術的「大道」。

　　我常想，在春秋時期和元以前，中國出現了那麼多的思想巨人，莊子、老子、孔子等等，為什麼後世愈來愈少呢？究其根本，人們越來越微觀，越來越受時尚的左右。孫本長其實躍出

時尚的巢臼，在審視中國的大文化，在拼命尋找華夏文化之根，黃河流域、長江流域，其實是中國文化根與魂的所在。

藝術需要靈動輕俏，這是文人名士的餘事雅玩。但藝術更需要厚重雄渾，這是藝術家肩負的歷史使命。孫本長其實思想托舉起這份厚重，自覺自願去完成這個使命。他很像追日的夸父，總覺得陽光就在面前，他拼命去追，用他的迅捷的思維，用他執著的理念。孫本長太執著了，他的創作週期是以年計算的，《河原嫁女》用了多長時間不詳，但《大江移民》曾聽他講，構思加上深入生活搜集題材用了一年多時間，創作半年時間只完成了初稿。與當今有的畫家一天能畫十張二十張相比，孫本長的「產值」太低了。他對我說，十年磨一劍，我十年成一畫，這畫要立得住能傳得久。

思想是志向的雙翼，它主導人飛翔的方向。我們可以搜索一下孫本長繪畫題材的線路：1982年，他深入生活後創作的《巍巍太行》，獲六屆全國美展優秀獎；1989年，《河原嫁女》獲第七屆全國美展銀獎，中國美術家協會首屆「齊白石基金」獎和日本中日友好會館三個大獎；此後三年，他三上黃土高坡、一上塞北壩上、遠去西南少數民族偏僻地區；進入新世紀，赴西藏采風，不僅創作了一批西藏題材的畫作，還搞過《西藏風情攝影展》。

有人曾評論說，孫本長的畫可稱之為「精謹派」。此論很精準。孫本長藝術的精謹源於他的思想的精謹。他把自己放在天地間的大氛圍中，苦苦思冥。他把一個本來用作享受的藝術空間變成一座煉獄，在那裡他徒步攀登，西北高原他上去了，攫住了西北黃土高原質樸的根淳樸的魂；長江之畔他遊遍了，他看準了三峽工程改變長江換亙古生態的這一大契機，不能不佩服畫家的魄力和洞察力。雖然《大江移民》沒有達到畫家生前的預期效果，相信，隨著時間的推移，《大江移民》必將是一幅傳世力作。孫本長必將以他的執著征服後人。

2．孫本長的畫在用潛台詞在說：我輩豈是蓬蒿人

詩人李白在接到唐玄宗召見的詔書後寫詩道：「仰天大笑出門去，我輩豈是蓬蒿人。」有才氣的人皆是自負人，他們的作品在向觀者悄悄地傾訴著自身的抱負。

大才必有異於常人處，這是不爭的事實。孫本長的畫異於常人常態，形成自己的繪畫語言，登上自己的審美高峰。

中國畫講究無背景，白紙就是背景，孫本長的畫從不留白紙，他的天水土地都在色彩的渲染下達到和諧的律動。這或許是受宋畫的影響？宋畫流傳至今，本來無背景也成了黑黃的背景，孫本長尤其是西北高原的一批創作，恰恰利用了黃絹的本來舊色，再現了黃土高坡的主旨「黃」字。作家馮驥才特別指出：「不知道孫本長是否有意與這個遙遠的傳統相接。但他在他擅長的山水畫裡同樣地融入了一種生活文化的內涵。我稱之為『文化山水』。」

孫本長的山水畫有著很強的表現欲，它表現著中國山水畫的傳統模樣，表現著西方繪畫的透視與光學原理，表現著深深內蘊的農家生活，表現著「天人合一」混沌初開荒蠻的太古氣息……這些不僅僅是靠繪畫技術能夠達到能夠完成的。

孫本長的山水畫一隻腳伸向古人，一隻腳伸向現實生活。現代山水畫家一般學學老師，至多臨上幾張清代的「四王」「四僧」等，然而，孫本長進一步上溯至五代兩宋的「荊、關、董、巨」和郭熙范寬等人，又追摹漢唐時代繪畫的沉雄博大。他以他的直覺把眼睛放在了西北和西藏兩個高原上。相信，是那裡的山水和民情首先震撼了他，而後他用作品震撼了中國乃至東瀛。

　　前文所說，從畫作的雄渾博大，可以說孫本長是自負的人。其對自己的作品很重視，之所以重視源於他的自負。自負很看中自己，說明他是對自己很有責任感的人。孫本長說過，他出身一個很普通的家庭，靠天賦與勤奮拓出屬於自己的一片藝術天地。他努力，他不僅努力鍛造自己的繪畫技藝，更在奮力提高自己的思想境界。所以他能站在藝術的巨石上審視整個畫壇，極力不被時風所擾所困。有一點可以看出他的苦心所在。他曾說，現在表演成風，畫家為了得到報酬，像趕場一樣的四處畫畫。他很理解，但他從不輕易去做。人的創作學習時間那麼短，還是多學習多創作吧。孫本長認真履行著畫家的職責。

　　孫本長的畫在竭力表達自己的思想或創作理念，在創作《大江移民》時，對山石的顏色反覆斟酌，最後確定為朝霞初照的紅色。《大江移民》欲從磅礴的氣勢中展示題材的厚重，欲從洶湧詭譎的浪濤中擷取厚重而外的動感，欲從各色人等的動作表情表現出人們內心複雜的世界。這不僅是一個高山大河的畫面，而是畫家思維的一個全景圖，向人們坦誠地公示著自己的內心世界。

　　孫本長的畫是嚴肅的，這是他創作理念嚴肅的表現，正因為嚴肅，孫本長的創作是精神上超負荷的運轉，這是最最讓人欽佩的地方。

　　我們不可否認，任何人都有他的弱點，但當他的光點遮蔽住這些弱點時，他的人品他的畫品就是一筆精神和藝術財富。孫本長去世整整一年了，但他的畫還在，他的音容笑貌還在我們心裡。我們可以說，孫本長的畫在現代山水畫中有著不容質疑的領軍地位，他的創作理念表達著強烈的華夏色彩，用一句時髦的病句來表達就是「很中國」。他用自己超負荷的思考欲托起一系列重大題材，甚至用自己的生命為藝術而殉道。

　　孫本長，一名嚴肅的畫家，一位嚴謹的畫家，在行文即將結束的時候，突然想起了「支配了二十世紀西方藝術」的畫家畢卡索，這位唯我獨尊、不容置疑的畫家曾這樣說：「別人怎麼能進入我的夢、我的本能、我的欲望、我的思想呢？……更重要的是他們怎麼能僅憑這些就知道我在做什麼呢？也許我在做的事根本不是我想做的。」

　　人生活在矛盾中，許多思維中的艱深藝術上的幽奧不是我輩所能闡述得清的。唐代大詩人李商隱臨終前寫過《錦瑟》詩，迄今沒人完全讀懂它弄通它，但最後兩句放在這裡或能剴切：

　　此情可待成追憶，只是當時已惘然。

　　謝謝大家

<div style="text-align:right">

2004 年 8 月 10 日　天士力集團會議廳

此文係「孫本長文化山水研討會」上的發言
作者係美術評論家、《今晚報》編委、副刊主任

</div>

負重而走孫本長

姜維群

　　畫家孫本長去世整整一年，8月10日，京津兩地的畫家、評論家聚首於天士力集團，研討孫本長的「文化山水」。

　　作家馮驥才，在為《孫本長中國畫作品》作序時用「文化山水」為題，於是，孫本長創作的山水畫被冠以這樣的定語──文化。

　　「文化」一詞，在孫本長的山水畫中，不是裝點門面，更不是端起架子唬人，而切切實實體現著凝重、厚重。孫本長作為上世紀八十年代末崛起的青年畫家，著著實實托起了這份文化的沉重。孫本長的山水畫以山為主，他筆下的山很少綠樹蔥蘢，而都是一塊連著一塊的石頭，一丘連一丘的黃土，充天盈地滿視野，甚至不露一點天空。他充分利用渲染的手法，先以層層墨色鋪染、罩染和分染，一直層層染下去，肌理紋絡一筆不苟。他創作的西北黃土高原，世界屋脊西藏，乃至三峽峭壁絕崖，透著太古的混沌，散著僻遠的蠻荒，挺著巨石的雄崛。

　　難能可貴的是，在這混沌、蠻荒、雄崛中，有栩栩的生靈，有淳樸的民情，有濃濃的鄉音。於是大地高原山川有了生命的氣息，這些氣息傳遞著古老又現實的文化，孫本長的山水畫於是就有了感召力、感染力和震撼力！

　　孫本長的一幅《河原嫁女》連中三元：第七屆全國美展銀獎、中國美術家協會首屆「齊白石基金獎」、日本日中友好會館大獎，成為1989年美術界眾口相傳的盛世一件。孫本長成為中國畫壇一顆耀眼的新星。

　　獲獎是動力，也是壓力。《河原嫁女》構思三年而成，西北的大山沉沉地壓在孫本長的心中。他立下壯志，要用二十年的時間完成四幅巨作，一是黃河（《河原嫁女》），二是長江（《大江移民》），三是《長城》，四是《黃山》。孫本長其實是想超越《河原嫁女》的高度，完成下一個里程碑式的創作。剛如釋重負的他又開始了下一個的負重。

　　孫本長是位嚴謹的畫家，是位嚴肅的畫家，他欲用畫筆來記錄重大史實，他喊出：「畫出我們這個時代的朝氣來，畫出我們這個時代的正氣來，畫出我們這個時代的骨氣來！」

　　他來到三峽，一個縣一個縣的採訪，一個村落一個村落的問尋，為了體驗生活，甚至和移民們，一起往船上背傢俱。一次他蹲在江邊的一處漩渦前畫了整整三個小時。

《大江移民》創作完成了，依然是那沉重盈目的山，依然在天空的空白處寫滿了厚重沉雄的魏碑跋文。與《河原嫁女》不同的是，《大江移民》在全國美展中落選了。

　　但，孫本長並未拋棄這份沉重，一如既往地畫大山，畫華夏大地的根，畫中華民族的魂，他來到西藏雪域，在以往黃土漫漫的畫面中，增添了皚皚白雪和湛藍湛藍的天，還有那神秘的經幡寺廟，依然還是那般凝重，厚重和沉重。

　　托起沉重，是孫本長作為畫家的天職，他將它看作是一種使命，是不可推卸的責任。正因為如此，孫本長才留給藝術寶庫一幅不朽的力作《河原嫁女》，才留給世上一批沉甸甸的畫作。

2004 年 8 月 15 日《今晚報》副刊

作者係美術評論家、《今晚報》編委、副刊主任

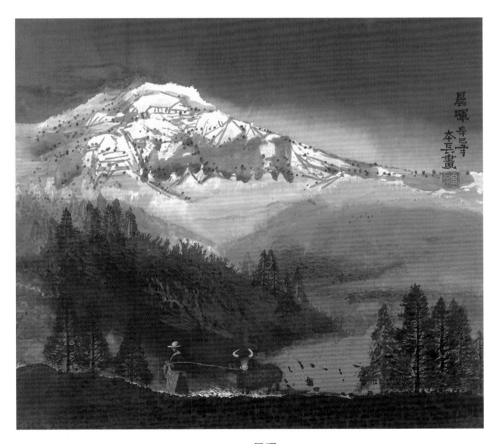

晨暉

（紙本　68×68　2001 年）

孫本長藝術人生與文化山水

張建忠

　　本長先生離開我們已經整整一年了。今天，為緬懷本長先生，與各位一起，對其獨創的新古典山水風情畫這一寶貴繪畫財富進行研討。同在座的各位專家相比，我是一個繪畫領域的局外人，對本長先生繪畫方面的成就沒有更多的專業的見解。我僅從一個朋友的角度，一個欣賞者的角度，談談自己的感受。

　　在本長先生離開的這一年裡，我不斷翻看他留下的畫集，不斷回憶有關他的往事……。本長先生給我最深的印象可以用一句話來概括，那就是：生惟美，死惟美，一生追求美！他短暫而燦爛的一生，凸顯唯美的境界——執著、富有激情。

　　在本長先生對藝術執著追求的不斷創新中，其作品也呈現出多種風格，但是無論風格如何變化，執著和激情都是他創作的源泉與靈魂。從《河原嫁女》的意蘊豐厚，到展現西藏雪域風情的山水寫意，他從未停止過對藝術的追求與實踐。「一畫連中三元」的奇蹟從沒有阻礙他向藝術巔峰攀登的腳步。他為突破《河原嫁女》在畫風、構圖、色彩等藝術方面的屏障，開始了他追日般的歷程：從專注太行到河西走廊，從甘南藏北到大漠敦煌，到處都留下他寫生的足跡。在忘我投入的境界中實現自己心靈與視角的超越，尋求激情與靈感的碰撞。他創作的：黃河民俗淳樸，長江山水的磅礡雄渾；青藏西域的空靈深邃；都是把他的情感、追求乃至生命融為一體。讓我們再次諦聽到源於生命、源於自然、天人合一的「孫氏感悟」。

　　作為本長先生的朋友以及作品的欣賞者，我們都稱讚他在繪畫方面的才華與成就，但我認為，多數人僅停留在對他作品的表面欣賞和理解上，遠沒有走進他的內心，領悟他的境界，理解他的追求。

　　站在本長先生為天士力獨創的《金光流溢》的畫卷前，我時常感到的是自然的雄渾博大，感受到的是創作者無盡的遐思，他的畫卷是物質世界與空靈意境的有機結合，作品的深度、美感時刻會感染著你，給你無限的想像空間，看似平淡，實則波瀾壯闊。而且常見常新，每次你都能從中讀出新的東西，卻又難以領悟其中的全部內涵。本長其實是在用他多變的畫筆，讓內心的激情與夢想，現實的成功與挫折，追求的滿足與迷惘，搖曳生姿，尋找著藝術上、生活中的真諦。

　　本長的畫之美，不僅美在創意上，美在繪畫上技巧上，更美在意境上、美在品位上。那

孫本長首畫利順德

白 金

　　將近上世紀的 1989 年，天津出了件轟動全國美術界的大喜事，天津工藝美院青年畫家孫本長的山水風情畫《河原嫁女》，在當時舉辦的第七屆全國美展上榮獲銀獎，同時又獲得中國美術家協會創立的「齊白石基金獎」，及日本日中友好會館大獎。三獎歸一，畫界罕見。隨之，這位剛過三十而立的畫壇新秀，參加當代中國鄉村田園畫展，佳作《回娘家》獲金獎；在第八屆全國美展中，有《古原晨聲》一畫亮相，得優秀獎；趁勢而進，其新作《曬娃娃》，被評為中國畫壇百傑獎。有人便說，天津衛好風水，美術圈又出了個拔尖兒的！

　　這位拔了尖的孫本長，時刻感恩家鄉父老的哺育和培養，總想為海河兩岸這片熱土的飛躍發展多做些奉獻，其中便包括想給被譽為華夏第一涉外飯店的利順德，畫一幅古典建築全景圖，留作歷史的紀念。說來特巧，2000 年 5 月，利順德大飯店為《孫本長畫集》首發式舉辦捐贈活動，本長當眾道出了自己的心願，滿場立時歡呼支持，飯店老總激動地對這位青年才俊說：「您什麼時候動筆，我們列班侍候！」

　　本長是為藝真誠、極富責任感的畫家，他的事業準則是：「獻身丹青、傾我所有；說到做到、盡瘁而行」。他誓走萬里路采風寫生，櫛風沐雨，歷盡艱難，遍訪三峽，攀登雪峰，遠涉邊陲，膜拜佛境，獲畫稿數千，幾變創作主題，做了許多極為有益的探索，是位虔修有道的有志之士。緣分所至，利順德百年來，能遇見這位主動來為它畫像的著名人物，真是蒼天之賜。

　　本長開始行動的第一步，是動筆前的準備工作。他先從深入瞭解利順德百年歷史入手，瀏覽了大量飯店建築圖片，自 1863 年始建的「泥屋」，到 1886 年改建的三層「老樓」，直到幾次擴建改造越來越現代的高樓大廈。燈光一閃，他選定 1895 年時留下的一幀利順德照片，平坡屋頂古典露明式的外貌，恰恰是人們熟悉的形象。那英國浪漫主義的建築風格，那歐洲中世紀的情調，哥特復興式的結構，典雅優美的造型……很快使本長在腦海中聚焦成一幅極具時代特色的圖畫。驟來的興奮，難以言表。趁風和日麗，草木豐茂，本長不辭勞累，沿海河兩岸、大光明橋、解放北路，圍繞著利順德所處的方位，巡視百年來各階段歲月環境的不同及變化狀態，幾乎看到了當年推土奠基的情景，聽到了民工昂奮的夯聲。他或遠或近、或高或低、或正或側地像相看親人一般，把利順德的樓形狀貌氣質刻入心懷。那首層的陽臺，二、三層的外廊，輕快活潑的邊簷，棱角分明的窗扉，連一步一步的臺階，都在眼前栩栩如

生起來，活現在高樹綠蔭之中，浴入碧水波影……

　　眾所周知，本長為畫多山水鄉情，寓古雅風采，追求「天人合一」。此次為利順德作圖，雖題材有別，仍堅持傳承有序，力在格調出新。他發揮自身優長，選絹本設色，以嚴謹的寫實手法，全景式的構圖，褚紅青綠的渲染，凝重亮麗的肌理物象，直取活力噴發、勁爽高闊的節奏和律動，精細著筆，反覆改進，讓這座古老又年輕的建築，再現出沉雄博大的氣派和新穎別致的意境。霞光普照，成津門一奇。筆者觀賞過盛唐壁畫中的樓閣亭台，拜讀過古代、現代岳陽樓、滕王閣等諸多全景式畫卷，再對照本長執筆的百年利順德圖，感到它們儘管時序不同，景境不一，格調相異，技法有別，但古今畫者都是在遷想妙得、匠心獨運上下了功夫，各具絕佳之長。

　　據本長夫人解俊茹女士講：畫利順德圖費時半年，本長嘔心瀝血。當他捧著畫作送往飯店時，意味深長地講：我又為我們這座城市，為後人留下一份赤誠！

　　《百年利順德》圖卷，今展示在利順德博物館廳內。本長英年早逝，於 2003 年辭世，他的《河原嫁女》及其一生的精品佳作，永遠活在人們心中，並鑴入史冊。

<div align="right">

辛卯秋分寫於津門駝齋

原載 2011 年 11 月 15 日《天津日報》（滿庭芳）

作者係中國作協、民協會員；中國詩歌學會理事；原天津畫院院長

</div>

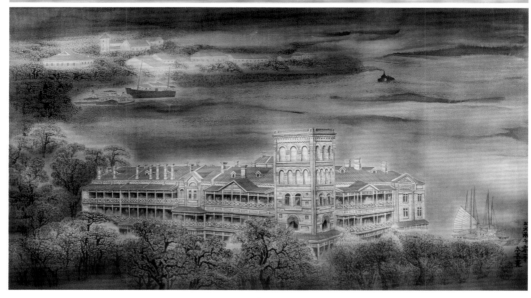

<div align="center">

百年風雲

（絹本　170×68　2001 年　利順德博物館收藏）

</div>

孫本長創立了「新古典主義山水風情畫」

王振德

回憶孫本長，非常想念他，非常敬佩他，更是非常緬懷他。

孫本長繪畫藝術我給分了三個階段

第一階段：從師階段，跟趙松濤學習階段。八十年代畫的畫非常像趙松濤先生。記得香港畫展，他的畫跟趙松濤差不多，趙老師說孫本長非常著急下決心，不僅畫的像還要突破我，不要光畫我，恨不得快點突破。孫本長確實很有天賦。

第二階段：《河原嫁女》階段。樹立自己風格階段，有了自己的面貌。畫了三年。一畫連中三元。到 1989 年一舉成功。我稱為新古典的山水風情畫。我認為不是用西洋改造中國畫，也不是中國畫虛無主義，而是弘揚，從心裡頭真正弘揚中國畫，站在中國畫文化立場上畫中國畫的這些人。我稱之為「新古典派」。他就是這個派。這也是我崇拜的他的地方。

概況孫本長三個境界：

一是教師的境界。好好學習、教畫。

二是藝術境界。被國內外認可。

三是靈魂境界。畫西藏系列，他這個時候正是他經歷了一些事情之後來到西藏，一下子找到靈魂寄託，很奇妙。不過這個現象研究透了很不容易。

《河原嫁女》這幅作品達到了藝術巔峰，無論讓哪一位大師來評，葉淺予評，還是李可染評，還是隨便哪一位來評，都是眾口一致的評價。最受爭議的一幅作品就是《大江移民》。至今評論界眾口不一，但我認為有它的歷史和社會藝術價值。

2013 年 9 月 16 日　天士力集團國際會議廳

此文係在「孫本長逝世十週年藝術研討會」上的發言

作者係美術評論家、天津美術學院教授

談孫本長作品的「主題性」

何延喆

首先，感謝天士力集團搭建這樣一個平臺，紀念孫本長先生。

我比本長大十歲，我們都是天津工藝美術學校的校友，我畢業於六十年代，他畢業於七十年代，後來我上美院留校當老師。我一直對孫本長的藝術人生十分關注，對本長的畫品、人品由衷的敬佩。

本長大器早成，才華卓異。在藝術上追求傳統精神的至高境界，力圖建樹和實現獨特的藝術理想。作品具有非同尋常的格體與氣象，雄強壯觀，情意綿綿，因此得到受眾的喜愛和學術界的廣泛關注。

在座的專家學者，同道都知道，中國山水畫表現閒逸情趣者居多，例如「遊觀型山水」，就像北宋時期郭熙，在《林泉高致集》中提到的「山水有可行者，有可望者，有可居者，有可遊者，而以可居、可遊之為得」。這種山水體現了「用世者」賞玩自然，怡悅身心的需要。另一種是「自娛性」山水，就像元代著名畫家倪瓚所說的「僕之所謂畫者，不過逸筆草草，不求形似，聊以自娛耳」。畫這種畫，沒有功利目的，抒寫了退匿者的情懷。還有許多類型，暫不一一列舉。

在這裡需要特別提出的一種類型，即「主題型」，這並不是說前面提到的類型沒有主題，而是說其主題相對比較泛化。甚而因其寬泛的題材符號和特徵而統其名為「山水」。這裡說的「主題型」山水，是讓人能深刻地體會到「主題情境」的那種山水，比如說北宋大畫家范寬的《谿山行旅圖》和李成、王曉合作的《讀碑窠石圖》等屬於這種類型。他們的作品雖然傳世非常稀少，但大師的地位卻不可撼動。

孫本長先生的山水畫之所以有巨大的感染力和震撼力。讓人心往神馳，正是具備了這種「主題情境」的結果。他留下了兩件非常重要的作品，一件《河原嫁女》，另一件是《大江移民》，這兩件作品，可以說是他藝術人生的兩個里程碑。為什麼呢？因為這兩件作品都屬於精神性、史詩性的山水，既表現廣闊的自然和活生生的現實，也講述了心中的故事，並曲折而幽隱地反映了自己的人生態度。在廣袤博大的自然中，表現了社會人文歷史的情懷。這種人文精神特徵有幾點：第一，具有渾厚的歷史滄桑感，是畫家所知、所思、所感的實錄；第二，這是他苦苦探索、辛勤耕耘後的收穫，醞釀出風格形式所表現的特殊意蘊，從而幻化

出恍兮忽兮的夢幻般的心像和丘壑，以其憧憬的理想之境令我們感動；第三，體現了人生的自覺意識。什麼叫「人生自覺意識」？看他的作品，能感覺到穹宇之宏大，能感受人生之渺小且不能主宰，能感受世事之無常和生命之短暫，能感受精神彼岸之可望不可及；其四，我們盡可感知畫家在中西互鑒情境下的思維方式，在他的筆下，既傳統又脫卻古風老韻，既具有當代性又不能簡單地歸屬於現代流派和時興風尚，在矜持的古典和無羈的開放之間走出了屬於他自己的路子。

　　本長英年早逝，經歷了既輝煌又坎坷的生命旅程，一生在奮爭與苦吟、拼搏與阻遏中艱難前行。他在藝術創作中充分展示了傳統功力的深厚、反映生活真實和內心真實的非凡能力。同時，作品的形態也反映出表裡結構的多層性，在頌揚式的抒情中也透出難以言傳的幽隱，在光明與激情的音調中也伴隨著低沉與憂鬱的和聲。我認為，《大江移民》更應引起足夠的重視，因為它用意象化的手法，對三峽工程這一歷史人文狀態予以近乎全景式的展示，注重感覺體驗的積澱，象徵、隱喻及版畫式效果的運用，都頗具現代感。這的確需要我們靜下心來去慢慢觀賞品味，才能真正領悟其中的真趣和妙諦。那的確是本長的嘔心瀝血之作。

　　另外一點，天士力集團對當代藝術的關注具有非常高的眼光。再次對他們表示感謝和深深的敬意！

<div style="text-align:right">

2013 年 9 月 16 日　天士力集團國際會議廳
此文係在「孫本長逝世十週年藝術研討會」上的發言
作者係美術史學者、天津美術學院教授、畫家

</div>

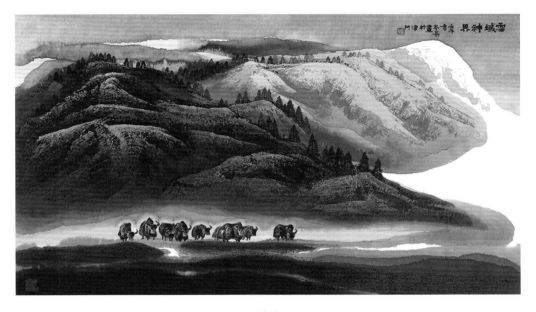

雪域神界
（紙本　180×78　2002 年）

藝魂不死的孫本長
——談孫本長西域風情系列

姜維群

孫本長逝世整整 10 週年，十年，三千六百天，對一位藝術家來說，永遠淡去的身影，逐漸來到的忘卻，他的藝術也會像褪色的照片，從清晰到模糊，直至消失。

然而，十年的今天，我們坐在這裡研討孫本長的繪畫藝術，可謂高朋滿座少長咸集，可見他的繪畫在諸位心中，在社會上是並沒有淡化消失。因此想到了「藝魂不死」四個字。

凡有生命的必有死亡，死亡是人類最偉大的平等。然而精魂不滅，藝魂不死。當一個人肉身在世界消失後，其留給後世的藝術，依然光鮮如昨，依然被人欣賞，津津樂道。就說明他們的藝術值得觀賞，值得收藏，值得我們進一步地研究探討。

孫本長是山水畫家，是一位曾經讓國畫界震驚的畫家，在去世的前幾年，他創作了一批西域風情的組畫，現在看來，依然讓人震驚，甚至是心靈深處魂魄的震驚。

一、孫本長在畫一種幻覺，是藝術思考超越的靈光。

作家莫言獲得了諾貝爾文學獎，他的許多作品像是不是人世間的事，他曾坦言，他小說中的一些情節來自夢。再此追問一句，他的夢又來自那裡？孫本長在生命的最後幾年，創作的西域風情系列，也有諸多的不可思議，諸多的玄奧難解。

和孫本長接觸會發現，他是一個執著甚至偏執的人，他的精神聚焦高於常人，注意力、關照度，思考問題角度不同於常人，在常人眼力，這是一個不可理喻、不可思議的人。正因為如此，他的這組系列畫才能畫出異於常人的構圖，色彩和內容。

他的《河原嫁女》題材出自陝北，而後很長一段時間他的眼光游離在那裡，那時的作品基本是鄉土風情，很寫實很民俗也很「本分」。但當其目光聚焦在西藏時，他的畫發生了本質的變化。

這種變化是虛化的成分比例陡然抬升，宗教的神秘符號大量出現，畫面上呈現出凝重密實與疏筆大空白兩極趨向。

譬如這樣的作品有《遙望聖界》、《虔誠》、《千供》、《祈願》、《夢霞》、《相互世界》等。

相互的世界
（絹本　65×65　1995 年）

祈願
（絹本　65×65　1995 年）

幻境是幻覺的產物。幻覺來自於豐富的想像力和與宗教的結合。像中國四大名著《西遊記》就是一種幻境，一種世間根本沒有，完全憑籍幻覺臆想出來的幻境。記得孫本長遊歷歐洲回來興奮的對筆者說，我知道怎樣畫畫了。從西藏歸來依然興奮地說，我知道畫什麼了。西藏之行他拍照了大量的攝影作品，其攝影作品幾乎是清一色的各種宗教題材，這無疑給他內心的藝術思考添加了色彩和燃料，讓他走得更遠，飛得更高，於是就有了超越自身，飛躍現實的藝術靈光。

二、獨特的色彩運用成為畫家視覺衝擊的個性。

「紫」色調是孫本長用得最多的，為什麼用紫？紫這個色彩很怪異，「三原色」加上黑白形成五色。凡由以上色彩調製出來的中間色稱之為間色。原色為貴，間色為賤。舉一個「綠」的例子，本來地球綠幾乎是主色調，然而中國古代人認為綠色是卑賤顏色。如在唐宋時，穿綠袍的是小官，甚至「降官」，即投降過來的官穿綠袍。在民間，凡妻子為娼其丈夫必須戴綠帽子等等。

然而，作為間色的紫色卻和綠有著截然不同的命運。紫由藍和紅組成的顏色，但在朝廷官場中，紫色是高貴是權勢，如紫房是皇太后所居的宮室；紫垣常借指皇宮，紫禁城、紫宸更是皇宮的代名詞。紫氣就是帝王，聖賢等出現的預兆，如老子過函谷關，紫氣浮關。紫氣本身就是帶有玄妙、玄機的。

孫本長選擇「紫」這一顏色作為畫面主色調，是不是也有玄機？

在他的西域風情系列中，藍和紅，紅藍

遙望聖界
（絹本　96×81　1996 年）

千供
（絹本　96×81　1996 年）

挖掘弘揚本長「文化山水」精神

張建忠

「驀然回首─紀念中國畫家孫本長逝世十週年暨孫本長繪畫藝術研究會」在天士力集團召開。首先，我代表天士力集團對各位領導、各位書畫界的專家、朋友們表示熱烈的歡迎！對「孫本長繪畫藝術研究會」的成立表示熱烈的祝賀！

今天，我們匯聚在這裡，不僅是在追思一位傑出的、集山水畫之大成的─「文化山水」畫派的創新者，更重要的是，我們要挖掘、弘揚，本長先生在創新「文化山水」畫作的過程中，形成不朽的「文化山水精神」。

中國文聯副主席馮驥才先生曾在 1999 年《看孫本長山水畫有感並代序》一文中這樣寫到：「不知道孫本長是否有意與這個遙遠的傳統相接。但他在他擅長的山水畫裡融入了一種生活文化的內涵。我稱之為『文化山水』。特別應注意的是，這種山水畫對於馬遠只是偶然為之，卻充滿了本長的世界。正因為這樣，使得本長先生的山水在當前畫壇獨樹一幟。」

何謂「文化山水」？它是將山川萬象與人物性情的千變萬化，從內涵上大氣貫通，充滿生機。本長的「文化山水」在追求人與自然、人與宇宙相通中，意在刻畫大山大水，求其大美，尋其靈魂。他畫中的山川縱橫豪放、氣勢開張，他畫中的人物雖小，卻生動的展現出地域文化特色鮮明的風俗景象。他以線為骨架求其氣，以墨韻的厚潤求其勢，以人物的特色生活求其魂。

佛家禪道「山川可謂大矣，而不能置於虛空之外，虛空可謂無盡矣，而不能置於無心之外」，以心觀物，物無大小，古往今來，上下四方，以無盡的虛空，卻可以容納「心觀內照」，足可見本長先生的視野與胸懷。

何謂「文化山水精神」？

「文化山水精神」是一種專其神、守其一、不浮躁的藝術追求精神；是一種對學問孜孜不倦、與時俱進的繼承與創新精神；是一種深入山川、深入群眾、深入生活，把對山川、對社會、對人生情感的深刻理解融為一體，形成全新的創作觀；是一種不畏艱苦、勤於實踐、思想敏捷、追求完美的大家風範。

本長先生是我的好朋友，也是我的好兄弟。他雖然離我們而去已有十載，但他的音容笑貌，卻深深的印刻在我的腦海中。他對事業的熱愛與執著、他對創作的激情與寧靜、他對藝

術的理解與感悟、他對朋友的真誠與厚道，彷彿他仍然生活在我們中間。

本長生前曾有四大夢想，他希望有一天，能用他獨特的藝術語言和表現形式，以長江、黃河、黃山、喜馬拉雅山為藍本，創作出與眾不同、獨樹一幟、波瀾壯闊、讓人震撼，並能載入史冊的歷史畫卷，實現人生的新突破。為此，他背著相機、畫夾，用雙腳走進雄渾壯美的黃河、氣勢磅礴的長江、魂牽夢縈的青藏高原；他用激情從甘肅、陝西到內蒙，從青海、雲南到四川，從康巴藏地、阿裡甘孜到喜馬拉雅山下；他用心靈體驗不同地域、不同民族的生活風情，他用真誠穿越現實與意識的天空，執著追求、發掘真性、禪修真我。雖然本長的四大夢想未能完全實現，真可謂「壯志未酬身先死」，給我們留下了無盡的遺憾。但正是因為他對夢想的孜孜追求，讓我們看到了一幅幅全新而壯美的畫卷——《河原嫁女》《大江移民》《原上殘雪》《暖冬》《暮色》等等等等。

天士力集團以「追求天人合一，提高生命品質」為企業理念。「天人合一」是道家的思想，也是中華民族傳統的哲學思想，我們把它定位為企業的哲學理念；「提高生命品質」是二十一世紀，世界衛生組織提出的中心任務，我們把它定位為企業的經營理念。中醫藥是中華民族五千年文化精髓的重要組成部分，我們特色文化的一個重要方面就是「繼承與創新」，這就與本長先生「文化山水」的藝術追求殊途同源。我們願借本次研討會，共商「文化山水」藝術與文化山水精神的與時俱進，共計「文化山水」藝術與文化山水精神的發揚光大。

「生惟美，死惟美，一生追求美」，一個追求完美的理想主義者，在事業的完美追求中，完成了生命的回歸與超越。本長先生的藝術理想和藝術追求，以及作品中獨特的審美特徵和豐滿的人文情懷，必將對中國「文化山水」畫，產生廣泛而深遠的影響。

再次歡迎大家光臨天士力集團！謝謝。

<div style="text-align:right">

2013 年 9 月 16 日　天士力集團國際會議廳

此文係在「孫本長逝世十週年藝術研討會」上的發言

作者係天士力控股集團常務副總裁

</div>

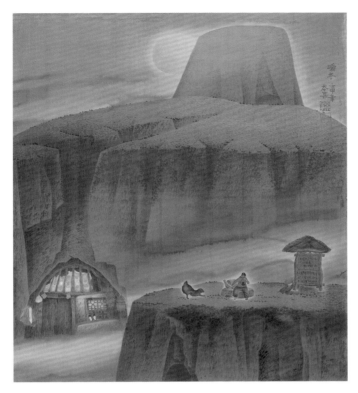

暖冬
(絹本　96×83　1992 年)

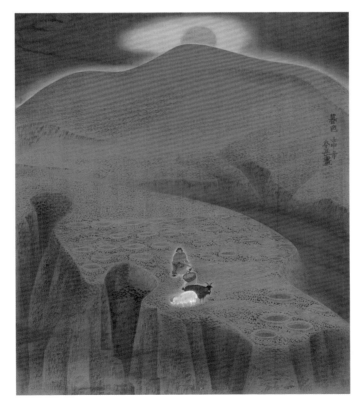

暮色
(絹本　96×83　1992 年)

真情＋真功＝真品
——記恩師孫本長帶我們去陝北寫生

李勇逸

　　我的老師孫本長先生是當代一位不可多得的畫家，他一生致力於繪畫藝術創作。1989 年，其代表作《河原嫁女》獲第七屆全國美展銀獎、中國美術家協會首屆「齊白石基金獎」、日本日中友好會館大獎。畫作連中三元，震驚了中國畫壇。

　　國畫大家葉淺予盛讚道：「不能不為《河原嫁女》這幅構圖翹起大拇指，祖國的大好河山與民風民俗相襯托，構成天人合一的巨製，真是氣象萬新，動人心魄。不愧為七屆全國美展中的佼佼上品。」美術學專家王學仲教授稱為「一代名圖」。著名作家和畫家馮驥才給孫本長的山水畫定名為了：「文化山水」。著名畫家何家英這樣評價孫本長：「以超人的毅力在生活中挖掘著美的頌歌，並將自己溶入了這種激動人心的生活之中。」藝術界對孫本長先生藝術造詣給予了的充分肯定。

　　作為學生我深刻感悟先生雖然已離我們而去，然而先生對待藝術用真情加真功的追求，對祖國山河的熱愛以及對我們每個學生毫無保留的傳藝授教。先生對人生的真誠追求，永遠激勵我們去讚美祖國的盛世山河。孫本長先生是我們學生永遠的恩師，他是一名真正的藝術家。

　　我永遠銘記先生給我寫的畢業贈言，「不要每天想著成為什麼，而應每天去做些什麼。」就這麼質樸的語言和教誨永遠鼓舞著我。我永遠記得先生帶我一起跨越太行十八盤，行走於一望無垠的黃土高原。先生寬厚仁和、德高致遠，對學生就像父母對待子女，無求回報。我想作為學生應該真正的把先生的美好精神、高尚品德繼承並且傳承下去，做到後繼有人，把畫畫好。就是一個學生應做的真誠回報。

　　回憶孫本長老師帶領我們寫生的情景，至今仍歷歷在目，記憶猶新，獲益匪淺。孫老師是我在天津工藝美院學習時的班主任，當年《河原嫁女》剛剛在全國七屆全國美術大展上獲了三個大獎。1990 年 3 月學校安排寫生課程時，同學們都特別希望能跟著孫老師去陝北寫生。我幸運地和我的同班同學郭建忠、張成跟隨孫老師於 4 月 9 日啟程奔向黃河兩岸寫生近一個月。我們先從天津到北京轉乘火車去河北石家莊，次日又乘坐長途汽車來到了革命老區平山

1990 年孫本長與學生李勇逸

縣的下口鄉太行山腳下的卷子村，村裡大多是四五十年前的抗日英雄，老黨員，我們住在老鄉家裡與他們同吃同住。村書記一早讓他老伴給我們做早飯，與他們同吃一鍋玉米粥，雜糧和酸菜，白天寫生，晚上睡在一個大炕上聽著老書記講述當年打鬼子的故事。當時這裡的老鄉生活還很苦很窮；雖然我不習慣，但孫老師告訴我們想畫好畫必須有生活的體驗與感受。臨離村時我們每個人拿出五塊錢給老鄉，他們堅決不要，並且還給我們拿出一大口袋的山核桃，我們說還要去陝西黃河邊寫生拿不了，最後只能說我們回來還要經過這裡。這裡的山村老鄉非常真誠，熱情待人讓人感動。使我最難過的是我們每天都要走幾十里的山路，從城市裡長大的非常不適應，因為沒有熱水洗臉洗腳十分不舒服。晚上，四個人蓋著一床老粗布的被子，而且味兒特別難聞，難以入睡。可是這裡的人民真情和熱情讓我難以忘懷。我們用三天時間步行 100 多里路來到了苗子水山，我們爬山頂，走山路，山上就住著一戶人家。家裡有著四個兒子都沒有成家，祖輩兩代人住在一個土炕上。據父親講當年他們是為了躲日本鬼子的掃蕩，才逃到了這個山頂上在這安營紮寨，靠賣中草藥度日，我們在這裡畫了一天的畫，由於我不適應山村生活，當晚就發起了高燒，老大媽拿起了他的被子都給我蓋上，讓我發汗。孫老師也一直陪伴著給我餵水，用涼毛巾給我退燒。第二天我好轉後，老師帶我們下了山，在公路邊攔了一輛山西拉煤的空車，我們師徒四人就這樣坐在黑煤車的貨箱裡穿過太行十八盤到山西。山道兩邊的美景讓我激動，我端起相機到處拍照，生怕漏掉周圍的太行美景。忽然，看到在懸崖的上方，有一道黑色的瀑布，我還非常奇怪這瀑布怎麼是黑的？當孫老師告

訴我你仔細看山溝底下邊，那是一輛送煤的貨車，由於失控從懸崖上方一直掉到了山溝下，還冒著淡淡的煙霧，當時我嚇得毛骨悚然不敢再動了。孫老師抓住我的手讓我一定坐好。就這樣，儘管車裡的煤灰飛揚也一動不動坐在車裡，心裡祈禱保佑能讓我們平安到達山西太原。經過兩個多小時的路途終於到達了山西孟縣旅社。當孫老師掏出美院的介紹信住宿時，經理不相信我們是美院來寫生的，因為我們滿臉都是煤灰，只露著兩個白眼球和牙齒。17 日我們乘坐 13 個小時的長途汽車到達了山西的最北邊的興縣。次日，徒步 50 餘公里來到了黃河邊上黑裕口村。這裡是革命根據地、毛澤東曾入住過、葉挺將軍遇難的地方。孫老師帶我們來到葉挺將軍遇難的一間破小的窯洞，十分簡陋，門開著沒有人，牆上掛著葉廷將軍和同機犧牲烈士們的照片，我們心情很沉重的離開了這裡。沿著黃河邊向下游走，黃河兩岸，大山很高，黃河很窄，河水很急。孫老師當時給我們講，黃河養育了中華兒女，然而，現在的黃河邊的老百姓過著十分困難的生活。我們畫家要用畫筆讚美他們，這裡的人民和這裡的山山水水，你不吃苦不親眼看，你不跟老鄉同吃同住，感受不到這裡的環境，你的作品是沒有生命力的，也不會打動人民的，也更不會在歷史上留下痕跡。所以帶你們來這裡就是讓你們親身感受這裡的艱苦，延安精神才能留下深刻的烙印。所以，畫家一定要有真情實感，早年要吃大苦，中年才會出大成就，畫出有真情實感、反映老百姓的作品來，你就能畫出真品。所以作藝術應該是真情加上真功夫，最後就等於真品。我當時聽了老師講到這些道理都清晰記錄在了速寫本上。當時年齡小我是感悟不了這些深刻的道理，但通過跟孫老師同吃同住這一個多月時間的寫生，我越來越感悟到深入生活為日後藝術創作的作用，讓我堅定了信心，在後半個月的寫生中，這裡的山，這裡的水，這裡的人民給了我永遠要讚美的素材，所以說，這次寫生後我的腦海裡時刻都是黃土高坡的記憶。自從大學畢業後，我記住老師的教導，畫出了《魂系古原》、《龍山秋野》、《黃天厚土》等系列工筆山水畫，表現的都是一望無際的黃土高坡，分別在中國美協展覽中入選獲獎。這裡山水的壯美，這裡的人民的淳樸，讓我永遠難以忘懷，我每年都像追尋著夢中情人一樣來這裡寫生，最終完成「延安梁家河的系列」作品，得到了國家媒體的宣傳，並冠名紅色經典作品。業內也稱我為紅色畫家。其實什麼畫家對我不重要。我是記住了遵循了老師的教導，用真情真功去畫畫，這也更進一步的印證了孫老師的教導：真情＋真功＝真品。

2017 年 12 月 28 日寫於北京民園

作者係天津工藝美院 1988 級國畫班學生、畫家

日本《現代中國美術展》座談會（節選）

陶勤根據錄音翻譯整理

河北倫明（日本美術評論家，聯盟會長，日中文化交流協會常任理事）：從整體上看這個展覽的作品流派豐富，風格多樣化。中國畫《河原嫁女》有一種宏大的感覺，傳達給觀眾的內涵較豐富。這種宏大的感覺是綜合了很多東西而表現出來的，從中能感覺到中國的大自然和人們的生活環境。我所講的傳統是人為的，是人們創造出來的，而生活和自然大多是非人工的，是本來就形成的。如果光說傳統，拋開了生活和自然，那就顯得太人工化了，不自然了。只有把生活和自然融入傳統，才會有生機，顯得生氣勃勃。《河原嫁女》就是因為把生活和自然融入畫中，將生活，自然和傳統融為一爐，所以能打動人。

孫本長（天津工藝美院講師）：得獎後，今年我又去了一趟黃河流域。我一年中有兩個月的時間是深入在大自然和生活中的。我理解的創新是作品所包含的新的境界、新的時代氣息。在這裡去尋找語言，吸收外來藝術來充實自己的、民族的藝術。

岩崎吉一（美術評論家聯盟事務總長）：把《玫瑰色回憶》與《河原嫁女》比較一下，我認為後者在傳統的基礎上表現了一種新的感覺，筆力較強勁，而這種強勁的感覺在《玫瑰色回憶》裡卻找不到，所以我不明白他為何能得金獎。

董玉龍（中國美術館研究部主任）：在藝術上以多種手法解釋人與土地及大自然的關係，確實豐富多了，不過現在還不僅是開始，只是創造了一個新的競爭的條件。真正代表中華民族高度的藝術面貌，還得靠第三代畫家今後的實踐，可謂任重道遠。還有一些其它的表現手法，《玫瑰色回憶》也好，某些抽象的作品也好，都是百花園中的朵朵小花，也是區別於過去單調風格的重要組成部分。儘管它不是主流，但對於競爭還是必要的。

河北倫明：如何處理生活和大自然的關係，對於繼承傳統是極為重要的。兒子基本上都得學父親的一些做法，所以說現在畫家們的某些創作形式跟以前的畫家還是有相近之處的，這種相近並非太陳舊了，沒有新意，必定吸收了新的東西。要創造新的東西，在創作形式上也可以借鑒舊的東西。切不可完全拋棄傳統，在繼續傳統的基礎上才會有新意。

董玉龍：這也是當前中國藝術界爭論最大的焦點。有一種看法認為「反對傳統才是繼承傳統」不過，很多人認為還是應該在民族傳統，特別是優秀傳統的基礎上，結合現代的生活、人的感情來進行創作；另一種觀點認為應該允許大家都進行實踐，最後還是需要作品和人民

來檢驗。

桑原佳雄（美術評論家聯盟常任委員長，武藏野美術大學教授）：請問《河原嫁女》作者的創作意圖。

孫本長：1989 年完成此畫，實際上是我從事藝術創作 13 年來第一張繪畫作品。關鍵是這 10 年的改革開放，使我的藝術創作有了一個寬鬆的環境，能自由的發揮個性。我把握的是中華民族的博大深沉。有了這個追求又有這個環境，反覆深入生活，醞釀了好長時間（3 年）才創作完成了這幅作品。作品描繪的是山西與陝西的交界地黃河高原。從精神與內涵上是我們本土的，中華民族的。但從藝術表現形式上立足於傳統文化，由於時代的開放又吸收了外來藝術形式上的影響。比如在構圖上，是傳統的，壯闊的，有宋畫的構圖的氣韻。但同時我也借鑒了電影畫面寬螢幕似的大構圖，這在傳統山水畫中不常見的。在表現技巧上，除了運用中國的筆墨到位之後，又運用了現代藝術構成漸變的手法（如黃河沙灘的描繪使它產生豐富的變化）。

岩崎吉一：你認為這個畫面需要文字，還是習慣性的寫了這些字？

孫本長：寫字是繼承民族優秀的東西，這是中國繪畫的一大特色。再有就是山川的塑造。我記得七十年代日本著名畫家東山魁夷先生在北京舉辦過一次展覽，他描繪的山川博大的氣勢及肌理的表現給了我很深的印象。《河原嫁女》高山下面小山坡肌理的變化，及山形有東山魁夷先生的影響。我想這是我們東方共有的特徵，因此產生一種氣勢磅礡的感覺及細微的變化。

桑原佳雄：我認為你這幅作品不愧是一件佳作。

村上立躬（日中友好會館代理理事長）：會館舉辦了六屆和七屆全國美展的部分優秀作品展，從七屆看來，變化很大。就我這個外行的眼光看來，六屆美展的作品令人產生一種緊張感，而七屆美展的作品更讓人感到一絲暖意。剛才各位先生都提出了重要的意見，希望各位先生的發言，對舉辦第八屆美展有一點啟示。這個會館是中日兩國共同的事業，今後還想要系統地介紹中國的美術。

選自 1990 年《美術之友》

PART 6
創作論壇

談中國風情繪畫藝術的追求

孫本長（解俊茹根據錄音整理）

風情畫《河原嫁女》獲第七屆全國美展銀牌獎，中國美術家協會首屆「齊白石基金獎」，及日本日中友好會館大獎後，我又玩命畫了三年，完成了 50 幅風情繪畫作品，準備在 1993 年 3 月赴日本的東京繪畫展。我想從四個方面，談談我對中國風情繪畫創作的看法。

一、作藝的準則：「這山望著那山高」

獲獎後，我一直在想，自己的藝術追求不能變，可又不能滿足於現狀，就得「這山望著那山高」繼續攀登至高點，追求輝煌的東西。《河原嫁女》的創作成功是靠自己多年，不斷探索走出的一條路，是靠頑強拼搏努力的結果，也是我從藝創作追求的奠基石，這一頁已經翻了過去。在獲獎後的三年中，我從來就沒有輕鬆過，日方約定 93 年為獲日本日中友好會館大獎的我舉辦展覽，當時真是著急，撓頭皮啊！原想畫些泰山，黃山、衡山、峨眉山等風光片組畫，也都有現成的資料，畫起來又不傷神。可從日本回來，就有一種負重感，日本為你出資辦畫展，得有真東西。從 89 年 10 月赴日回來的第四天，我就到大自然中去，到河北壩上寫生。前後三年，共深入五次生活。三上黃土高坡，一上塞北壩上，一到西南少數民族地區，到生活的最底層去體驗生活，捕捉靈感，經歷近三年埋頭創作，用「藝術準則」鞭策自己，共創作 50 幅風情繪畫作品。不幹是出不來的，這是一個很艱辛的過程，既漫長寂寞又乏味，一切外界活動，只能拒之門外，一心一意地在自己的藝術領地裡攀登。我感覺這 50 幅風情繪畫作品從內容上，題材上，分量上未能超越《河原嫁女》，但在藝術風格上還是有些新意，又充實了自己。要想攀登另一座高峰，還得更加奮鬥加實幹。

二、藝術追求：繼承中華民族傳統文化，把中國繪畫藝術推向世界。

獲獎後，藝術界同行們與老一輩畫家，都很肯定我這種創作模式和嚴肅的創作態度。我對中國風情繪畫藝術的探索和創新意識一直也未停止過，中國風情繪畫是我探索尋求的一種體裁。77 年工藝美校畢業後，師從趙松濤老師，開始屬臨摹階段，不可能有自己的風格。經過 13 年的的藝術實踐，對傳統的繪畫道路摸出了一條道路。一種風格的形成，不是一朝一夕形成的，需要十年，或更長的時間。《河原嫁女》是我 13 年創作摸索的結晶，在 13 年裡，也創作了不少作品，當然也有獲獎的，但還是確立不了屬於自己的風格。總覺得像老師的，要不就像李可染的、張大千的，總之還是像別人的。真正形成自己的風格，還是從《河原嫁女》

創作開始。這些年裡不斷摸索尋找，反反覆覆地磨練，創作出的《河原嫁女》才得到了畫界的承認。光承認還不行，還得「立」得住，「站」得住，這就需要繼續探索和創新。

創作出一個嶄新的中國風情繪畫表現模式是我一生的奮鬥目標。我喜歡民族繪畫中的絹畫表現手法，它能充分體現我們民族繪畫的特色。我的追求是，一個人能對人類社會，留下不滅的痕跡。就是說我在藝術界站得住、站不住，非得創出我姓孫的繪畫藝術，這樣說口氣有些大，說白了，中國繪畫要想創新，打出國門，就非得「立」得住，「站」得住。靠什麼？我想就是要靠自強、自愛、自信。有了自己的東西，一幅畫不寫姓名，讓人家一看就知道姓啥名誰，這就是我的追求。這兩三年的繪畫創作風格不可能總變，要保持一個畫風。我總結一點，一個人一定要有宏大的目標，才能幹得下，幹得實。相反，腦子裡光想著在興什麼畫風了，畫商需要什麼畫了？那樣搞藝術，不是藝術家的職責。既然，搞繪畫藝術就得確立自己的語言，需要有這種信心，確立自己一整套的包括深入生活、採集、感受審美等繪畫的表現形式，去確定屬於自己的一套體系。我追求的繪畫藝術創作表現模式是在繼承民族傳統特色上，選擇了風情繪畫。並用絹做為繪畫材料，這也是經過反覆思考的，因為現在人們往往幹比較容易的事做，絹畫難度深，沒有扎實的功力，不靜下心來，根本畫不出來。不像紙畫瀟灑，玩浮誇、玩色彩、玩筆墨、玩痛快。絹畫可不行，非要靠實打實的真功夫，稍微馬虎不得。我選擇絹質繪畫材料，是繼承中華民族傳統文化，繼承古代優秀的東西。我非常崇拜漢唐、宋代范寬等各大家氣勢的畫作。一是精神境界表現的是大自然的胸懷，特別開闊。二是畫風嚴謹，真正把繪畫當成一種藝術，不是三筆兩抹隨隨便便一抹了之。所以，我繼承傳統文化也是有選擇的。因為藝術是一個民族的象徵，我偏愛是秦漢、北魏、宋代風骨的博大深沉的氣魄。立志要畫出我們民族的豪氣、猛氣、大氣、厚氣的繪畫作品來，並在絹畫上施展自己，我這次赴日繪畫展覽 50 件作品，全部以絹作為繪畫材料。要形成自己一套完整的繪畫語言和鮮明的藝術個性，是一生所追求的。可能追求到，也可能追求不到，但是，我有這個雄心壯志，我要不斷地開闢自己的藝術領地，建立屬於自己的藝術世界。

藝術追求滲透著我奮發拼搏的欲望。我的《河原嫁女》獲獎後，從日本、香港、法國等地區回饋的資訊，給我的都是讚揚和鼓勵聲。我悟出一個道理，就是中國繪畫一定能走向世界藝術殿堂。日本評論家河北倫明先生，畫家高山辰雄先生對《河原嫁女》評價很高。這些人都是七八十歲高齡的藝術評論界泰斗和傑出的畫家。人家對畫不對人，根本不知道我是誰，肯定的是作品。實際上就是對作者的肯定，對中國民族的肯定，所以感覺中國繪畫的希望所在。再有我國老一輩藝術家對我的讚譽，（葉淺予先生的文章對我的肯定）還有我的老師趙松濤先生，逢人就說，見人就講，說「他比我強，眼高」。確實我的眼盯著是想早一天讓中國繪畫走向世界。《河原嫁女》還在法國巴黎沙龍展得到了好評。這是我對中國繪畫走向世界充滿了信心和力量。90 年我隨中國美術家代表團訪問日本，見把我的《河原嫁女》印成大幅廣告畫在東京街頭、地鐵等處張貼進行宣傳，使我很感動，我不認識人家，人家也不認識

我，為什麼推舉一個沒權、沒錢、沒地位的孫本長呢？人家是推舉中國民族文化、民族精神。我想，中國繪畫走向世界，必須，要有一大批有志之士的藝術人才的奮發努力或幾代人接力棒的傳遞，不斷地發展創新。如果一味追求，小情小趣、小筆墨、小打小鬧，別說打入香港、東南亞地區，小的國家也不容易。

　　藝術家的崇高職責，就是創作出精神產品，這些精神產品只能來源於生活，來源於大自然，有的人畫畫，為的是賺錢，為的是榮譽。我畫畫為的是藝術的再現，反映人類生活最善良、最純真、最美好的願望，就像釣魚上癮似的。在創作中，自找苦吃，有人在看完我的畫後說，你的繪畫作品有一種沉悶感。我創作出的作品都是來自於生活，感受於大自然，每當我深入鄉下，看見山裡勞作善良的人們，我的情感就與他們融為一體，就願意畫他們寫他們，你給我多少錢，讓我畫名山大川、樓臺殿閣我不願意畫，你不給我錢，我自己搭錢，也願意去畫，而且是從心底迸發的情感，這大概是真情實感吧。我的繪畫創作是在一種寂寞和痛苦中完成。我給學生上課時講我的繪畫，是不能喝著酒，吸著菸，聽著音樂去畫。我畫畫需心靜，心不靜下來是畫不出來的。小畫最少畫二十天，大畫最多畫四個多月，一畫就是一天，我的創作過程是痛苦的、艱辛的，而創作出的繪畫作品是想給人以向上、回歸自然，給人震撼人心的力量。90年底，我去河北壩上與那裡的人們同吃同住，看到生活這裡的人們，與大自然抗爭精神，還要付出愛的心裡，我深深地為他們所感動，不盡落淚而下，我願意為他們創作，願意為他們歌唱。那年從壩上回來後，情緒特別低落。早上來到學校，進屋樓也不下，天不黑不回家。到家後連電視也不願看，報紙也不願看，前後三個月，就跟著了魔似的。創作出來的作品就是要想給人一種震撼人心；畫出雄渾、深沉大氣、陽剛正氣磅礴的畫風，這樣才能打入世界。什麼原因？是中華民族的拼搏求生、求存精神感動了西方人。而不是作者有多高的技能、多高超的招法。我悟出的是藝術的「精靈」。抓不住民族的精神氣節的東西，表面在形式上做文章根本不行。所以，這種實際的感受和生活的返璞歸真融為一體，並真實地再現了人類對生活的渴望和與大自然抗爭精神。我的藝術追求一定要搞出具有中國氣派的大山大水繪畫作品。要像秦兵馬俑、萬里長城震撼人心。創作出絹畫的一種新的表現形式，從自身風格上要畫出中國人的陽剛之氣，取材上要代表中華民族的氣魄，具有博大的雄渾的氣質，從畫法上繼承民族傳統，形成自己的風格。搞大作品、大工程，這個大工程，就像建造教堂金字塔一樣，永遠保存下來，世代永存。我的繪畫藝術追求就是我的奮鬥目標，第一步已經確定，第二步就是去幹，去實踐。否則就是空談。

　　三、藝術實踐：繪畫藝術創作，只能來源於本土。

　　風情繪畫藝術創作的實踐證明，我創作的思路是正確的，中國繪畫必須繼承民族傳統，來源於本土去發展、去創新。《河原嫁女》89年在日本得到了充分的肯定，這一創作思路是我們民族的黃土文化，就是黃皮膚黑頭髮的。所以說，中國繪畫必須把握住我們的民族的氣節和民族精神。外國人才能服你。我在日本參加現代中國美術展座談時，日本評論說：xxx 的

1989 年陝北寫生

2000 年西藏寫生

魅力，又能充分發揮我「素描法」的優勢。「素描法」與「暈染法」結合使用，把作品中的
峰巒河水、沙灘……等都罩染在一個統一的色調裡。最後，在施中國畫之「筆墨」。經過「刀
削皴、丁頭皴、幹筆擦蹭、掃」等技巧的運用，達到了黃土高原峰巒層疊渾厚，黃河水勢涓
涓流淌，從而達到墨中含筆，墨潤筆精。以墨筆為主，輔以棕褐色的「新古典的山水風情畫」

的風格。「發於筆端」的筆墨運用，就創造性地把黃土高原有勁的「韌性」畫出來了，實際上也就是把中國山水畫藝術深厚底蘊的中華民族雄厚沉鬱的氣魄表現出來了。從藝術理論講就是內容決定於形式。

四、融會貫通

中國山水畫，作為中華民族特有的以繪景暢神，意在筆先，畫中有詩的繪畫藝術，是人類優秀文化的一部分。每個國家，每個民族，每個時代的藝術，都是在繼承人類優秀文化藝術遺產基礎上，得以衍化而發展。《河原嫁女》的創作產生於新時代，創作中我不僅運用了東方審美觀念，同時，也借鑒採用了西方繪畫嚴謹的造型藝術手法。如作品中「嫁女」隊伍形象的塑造，刻畫是精緻的，有層次感的、有光感和色彩感的。該手法的運用，達到了「畫龍點睛」的作用。黃河岸灘的表現，採用了工藝美術設計學上構成漸變原理，強調視覺作用，把河灘的空間有近及遠很好地表現出來了。為構成作品的空間層次靈動，在審美的表現上，產生了積極的作用。因此，吸收篩選西方藝術，要取其精華，為我所用，融其畫中。

我通過《河原嫁女》的藝術創作，對中國山水畫藝術，前程及藝術魅力有了新的認識。中國是一個幅員遼闊，有著大山大水大文化、歷史悠久的國家。藝術家有責任開拓表現延伸中國山水畫的藝術題材與內容。在宋代「愛國主義思想」已成為中國山水畫創作的主題，即所謂的「好國土之一草一木，一山一水」。畫家對中華民族之山川大河，給予了盡情的讚美。所以在山水畫發展歷程中「中華魂」在宋代得到了張揚。總結《河原嫁女》主題性創作的成功，其根本原因是，由作品含金量所決定的，含金量的背後，就是中華魂支撐者，才使該作品榮獲中國美術家協會首屆「齊白石基金獎」，第七屆全國美展「銀獎」及日本政府設立的「日本日中友好會館大獎」。

二十多年的藝術創作生活，從八十年代初創作《巍巍太行》到八十年代末的 1989 年創作的《河原嫁女》及九十年代末創作完成的《大江移民》圖等一系列主題性繪畫作品，以及前不久到地球之巔的西藏采風，被雪域高原奇特的風光、博大精深的藏傳佛教、原始古樸的民俗文化所感染所誘惑。其實，我做的仍然是去尋找中華民族精神的博大及民族文化的延伸。

《河原嫁女》的創作，是我第一階段探索主題性的代表作品，其造詣並沒有到頂。但是，在我所追求繪畫藝術道路上，還蘊藏著一種內在的熱和力，這種熱和力就是華夏之邦的「中華魂」，她會使我的藝術創作更上一層樓，實現我的藝術之夢。

2001 年 8 月 28 日

PART 7

記述感言

筆記（一）

孫本長

* 1972 年就讀於天津 41 中學，同時加入美術組。在馮習忠老師的引導和關懷下，從小就愛上了美術，立志長大成為一名美術工作者。從這之後就奠定了自己一生所要走的路。

* 1974 年中學畢業後，考入了天津工藝美術學校國畫專業。三年畢業後留校任教，由學校安排師從趙松濤老師，進行系統的中國畫學習，研究創作。14 年來，一直是在趙松濤老師的關懷、親自栽培下成長的。

* 畢業後的三年，即 1980 年之前，自己的藝術見解開始孕育（見有感、筆記）

* 八十年代初，有過兩次報考美術院校的機會，可都沒能如願以償。一是中央美院的本科；二是天津美院研究生。（原因：運氣不佳）經過這兩件事，對自己打擊很大。也是從這開始樹起了做人的自尊感。

★重新設計自己的人生道路，立志要在藝術創作上拼搏出一條自己的路來。

* 中國美術界自改革開放後，可以按照自身的客觀規律去藝術創作。正是這十年中，才使自己的藝術個性得到了充分的發揮，才有可能用自己的眼睛看世界。體驗、研究現實生活，並以自己的真情實感去創作藝術作品。所以，藝術精品的創作離不開時代。

* 1980 年《覓》獲天津第二屆青年美術展覽三等獎，入選北京全國青年美術展。

* 1984 年《巍巍太行》獲天津市第三屆青年美術展二等獎，入選第六屆全國美術展獲優秀獎。由中國美術館收藏。

* 1986 年《三色世界》參加天津首屆文藝新人月美展獲「文藝新人獎」。

* 1983─1988 年有數十幅作品在香港、新加波、日本、蘇聯、美國等地區國家藝術交流（見大事記）。

★提高自身文化與藝術修養

* 1982 年考入中央廣播電視大學漢語言文學專業。三年學習畢業後，對自己在中國畫創作上起到了重要作用。

* 1986 年考入天津職工外語學校，學習兩年日語專業畢業。

★把藝術作品奉獻給人民、國家

* 1987 年向第十一屆亞運會捐贈巨幅繪畫作品《山莊》。

* 1988 年為天津站火車新站繪製巨幅作品《承德風采》。

* 1989 年為天津大禮堂繪製巨幅作品《玉屏彩浪》。

★ 不愧於自身努力

 * 1987 年學校首次評定職稱，榮幸破格晉升為人民講師。由衷體驗到有真才實學的還是在我們國家中受到重視。

★ 十年甘苦，創作出《河原嫁女》，從此開始新的里程。

 * 《河原嫁女》創作構思三年。1986 年過了春節，正月初五，就與學校的幾位老師結伴寫生。從陝北的黃土高原到山西克虎寨河畔，一路上，此情此景深深被我感動，腦海裡不斷地出現具有我們中華民族特色的畫面。從而激發我強烈的創作衝動。

1986 年 2 月　黃河克虎寨寫生

 * 前後三年時間，幾次深入生活，體驗感受大自然，不知蹬了多少山，喝了多少黃河水，吃了多少農民做的糊糊飯。

 * 《河原嫁女》繪製整個過程，歷時三個多月。正式起手製作時間：1988 年 11 月初（已經立冬），到 1989 年元月中旬，近一個半月把《河原嫁女》水墨稿完成。

 * 從 1989 年元月中旬，學校放寒假開始繪製。寒假期間，學校不供暖氣，室內溫度只有七八攝氏度左右。手腳很冷，身穿防寒服，大棉靴。時不斷地搓搓手，蹬蹬腳，一天連續十幾個小時作畫。

* 春節期間，到臘月三十晚上才回家，與父母妻子孩子團圓過除夕。初一給我的幾個老師拜年，初二必須去孩子的姥姥家（天津姑爺節），帶上些年飯，回到學校繼續畫，晚上 10 點還要值上一個節日夜班。除此之外，整個正月裡也沒有畫完，直至 1989 年 3 月底完成。（寒假、春節）

* 《河原嫁女》獲三項獎：一是第七屆全國美術作品展覽銀牌獎（沒有獎金）；二是中國美術家協會首屆「齊白石獎」（5000 元人民幣）；三是日本「日本日中友好會館大獎」（3000 元人民幣）。中國美協收藏《河原嫁女》材料費 1000 元。

共得獎金 9000 元。支出 1000 元購買繪畫用品；交給母親 500 元，以表孝心，感謝父母養育之恩（父親棉紡廠老工人，母親家庭婦女，沒有工作。我上美校時，父親工資養活全家五口，是靠母親做外加工補貼。當時家境很不寬裕；餘下的獎金分文沒動，用於明年辦畫展。雖獲重獎，也沒能給妻子買上任何禮物。獲獎消息，第一個告訴了我的恩師趙松濤先生，獎牌也是第一個拿給我的老師趙松濤看的。回學校後，給身邊的老師們買些糖果，感謝他們的培養與幫助。

* 《河原嫁女》領獎感受。時間：1989 年 9 月 18 日上午；地點：北京飯店新落成的貴賓樓；領導：習仲勳人大副委員長、英若誠文化部副部長；藝術家：中國美協主席吳作人；著名畫家華君武、葉淺予、李可染等藝術家參加發獎大會。會上，首先向第七屆全國美展金、銀獎作者頒發獎牌、證書。自己的作品首先榮獲了銀獎。接著，由中國美術家協會頒發全國美展最高榮譽獎「齊白石獎」。當我走上領獎臺，從葉淺予老先生手裡接過獎證書，深深感到，自己十多年所走的艱難的藝術創作道路得到肯定，更增強了我對藝術要貼近生活、反映時代這一信念。然後，又一次走向領獎臺，從日本日中友好會館理事長伴正一先生接過獎狀，親身感受到了，好的藝術作品是沒有國界的，增強了要把中國美術打入世界的信心。

由一幅作品，三次走向領獎臺領獎，使自己深深感到了《河原嫁女》作品包含著十幾年來的心血。這是對作品最好的肯定。

自 1980 年以來，摸索著創作出不少偏重技法的作品，也不斷獲獎。

1996 年孫本長與妻子解俊茹於天津藝術博物館

2000 年《孫本長中國畫作品》捐贈天津大學等院校

日記

孫本長

★赴日參加《現代中國美術展》

　　我隨中國美術家代表團，以中國美術家協會書記處書記雷正民為團長，楊力舟、金毓清、陶勤、劉德潤等 6 人，受日本日中友好會館邀請，於 1990 年 9 月 27 日至 10 月 3 日赴日訪問。此展，由中國美術家協會、日中友好協會與日中友好會館聯合舉辦的《現代中國美術展——中國第七屆全國美術作品展優秀作品》於 1990 年 9 月 28 ～ 10 月 28 在日本東京日中友好會館美術館展覽大廳展出。

　　9 月 27 日抵達日本。初到日本印象：高樓聳立，街道乾淨而明鏡，也很安靜。與中國都市相比，環境藝術要美。有一點我覺得相同，都有現代社會風貌。說明我們也在發展。所以，我看了他們的建築和風貌，激動不起來，這就是原因所在。我們搞建設才不過四十年，看到北京、天津的風貌發展是有前途。不要拿我們國情與日本相比。1963 年他們就搞了高速公路，而天津今年才搞，起步是晚了些，但終歸是起步了。只要國家安定，領導心裡裝著人民，使人民得到實惠，我們的民族是有希望的。但有一點，我非常欽佩日本人民，無論是對工作或任何事物，都是那麼的精心，把任何東西搞得非常到家。這種民族精神實在可親。中國人要樹立起這種對社會、對事業、對事物精心的責任。

　　* 吃完晚飯後，回客房的餐廳門口處見到「現代中國美術展」廣告。竟把我的作品《河原嫁女》印得好大呀！還非常精緻。我非常高興。自信自己的實力。這也是人類文明社會對於一個有事業心人最好的報答。

　　9 月 28 日，我們中國美術家代表團一行，出席展覽開幕慶祝會及學術座談會。有日方官員、藝術家、美術評論家二百多人參加慶祝招待會。我的《獨樂晨曦》180×180 中國畫作品贈送日中友好會館。並接受了日中友好會館之邀，於 1993 年為我和同時獲得「日中友好會館大賞」的山東籍油畫家劉德潤舉辦展覽。這次活動我覺得沒有國家對一個人的作用，沒有一定層次的組織做後盾，不可能受到異國藝術界的熱情讚賞。座談會上，日本藝術家、評論家充分肯定了我的作品《河原嫁女》，「具有博大的氣勢，又有民族特色及時代感」。這一評價使我非常驚訝！使我確切的相信了，真正的藝術品是沒有國界的，不是政治的，而是人類共有的，就是「人類離不開大自然」。首先，大自然又要我們人類去再現。我所追求的就是把現實生活的人們放在中國大自然中去表現，來給人一種博大的氣勢，去喚起人們心靈，這

樣的作品才有凝聚力、爆發力。其次，才是製作功力的體現，這種功力也只能是純真的樸實的同時，又是超人的。再有，日本對於中國畫作品，著眼點多注意作品的氣質。這種氣質不是因社會發達快慢作為標準，而是不是你本民族真正的氣質，作品的內在氣質。只有來源本土，來源於優秀的傳統，決不能脫離這一點去談創新。所以，他們看中國畫的作品，第一是注重情感；第二才是看筆墨、著色。總之，日本藝術家的看法，使我對藝術追求真誠信心更強了。看到了我們這個古老民族的希望，看到了我們藝術逐步被世界人們所瞭解。這大概也是十年開放和按照藝術規律去辦事這一普通的道理吧！

9 月 29 日，先參觀東京西洋美術館，建築設施都是一流的。展品都是原作，又是大師級的，有莫內（Claude Monet）的、梵谷（Van Gogh）的。下午觀展了橫濱美術館。

9 月 30 日，從東京出發到達箱根投宿，這裡環境有種神秘感覺，冒雨去參觀箱根森林美術館。這裡一切讓我激動，感到了藝術作品的價值，在進步發達的社會裡的體現，也想到我們中國藝術的價值實在無法相比。也深深認識到了，要達到這一水準，還要需要幾代人的努力，社會進步了，經濟發展了，藝術價值才能得到尊重。所以，我從內心裡感受到，我們的國家一定要穩定，發展經濟，使人民得到實惠，去激發他們對社會做貢獻的情緒。只有發展經濟，民族才能得到振興。

參觀作品印象：一是世界級的作品，都是名家名作；二是領略了人類文化的最高層代表的精神產品與現代社會物質的先進水準的完美結合；三是實實在在地看到了，只有社會物質的進步，才能把人類文化文明的精神產品保護起來，給人類提供極大的精神享受。（這個美術館包括世界的、西方的、東方，且都是原作，都有和原作一樣大的複製品。看這是一個民族多麼了不起的事情。這個民族不僅要發展自己，而且還擔當起保護世界文明遺產的責任。靠什麼？還是靠社會物質進步。

夜晚好久沒有入睡，想了好多問題。許多事情在腦裡盤旋。如，要買什麼禮物帶回去，來時只想到給愛人、孩子買。尤其是我的愛人。這次赴日，是因為我的作品成功，而作品的成功又有她的一半。我結婚時，都沒有能力，給她買上禮物，這次千萬不能忘掉欠她情懷。再有是我五歲的兒子，他非常可愛，要我出國時一定給他買些禮物帶回。這一定不能忘。其次，我又想到了我的恩師趙松濤先生，他老人家至今沒有機會出國看看。這次我能出來，也是他老人培養的結果，也要給老人家買些禮品，千萬不能忘掉恩師。後來又想了回去後要先幹的事情，還想了許多許多……

10 月 1 日，早上一覺醒來時候，颱風已過，天氣放晴，陽光燦爛。穿上和服與木板鞋，拿上相機遊玩海濱。早餐後，乘車奔下田海中的水族館。中午來到河津七瀧—修繕寺、欣賞伊豆天城野豬表演。晚上回到東京，我們在一家餐館，品嚐日式烤雞，同大家一起開懷飲酒暢談。

三天的參觀遊覽日本風光，享受了人生本來應該享受、放鬆的美感。使人作為這一高級動物，情緒得到應有的抒發，這就是人類的文明所在。

10 月 2 日，結束了幾天的遊覽活動。日中友好會館安排我們購物。東京最繁華的商業購物中心，還有新宿、多慶等商場，盡情領略人類物質文明享受，商品是琳琅滿目，應有盡有。服務人員態度令人親切，讓人流連忘返。這次出訪，全因藝術作品的成功，又凝聚著妻子的心血。她的賢慧溫柔，料理家務，使我才能把所有的精力投入到事業中去。所以，這次購物一定要給她買好禮品來表達五年來共同度過的美好時光。在現有的日元，多買些東西，讓她高興高興，從而使我們的感情更深更好。錢：日中友好會館贈 3 萬日元，出國給了 30 美元，又向好友劉德潤借了 80 美元，共計 4 萬 5 千日元左右。主要給夫人買的精工社手錶，化妝品、衣服；孩子玩具及親戚的禮物。

　　晚上，日中友好會館舉行送別宴會。會上，日方朋友表現對中國美術極大的關心態度。會館認為，通過中國的美術作品，要看到中國的開放政策，看到政治的傾向。特別強調藝術的個性和體裁的多樣化，注重藝術作品的內在因素和情感。總之，人家通過看你的作品，能領受現代人的情緒與大自然的關係，這種關係是原始的、真實的、親密無間的。不是誇誇其談的，不是政治的。而是，人類社會文明進步產生共鳴。不管你是中國的，還是國外的。所以，我們的藝術家要清醒地認識到，我們的作品不要光想著讓人家看，或是為了別人的喜歡而創作，這樣是沒有前途。我理解，創作與傳統關係的著眼點應是從發展這個角度上看，不能停在單純為了創新而創新，而用發展眼光創新。它指作品要有社會現實、社會現狀及人們心理真實性。這新的關係而不是非得去創新。而這「新」是自然的、原始的、真實的。重要的是作者，是不是與社會同步的去發現「新」的情緒，在大自然中找到自己的位置。因此，當你有了「新」的情緒，就必須要運用些和吸收些新的表現形式與技巧。並在自己民族已形成的藝術特色形式上去創新。而藝術特色就是一個民族的優秀傳統。而創新又是傳統的根基上再實行嫁接。請注意，嫁接而不是生枝，而生枝不是創新，只是延伸的一種現象。嫁接出來的才有新的生命力。創新不能只講現象的，而要講本質的。只有本質，才能使事物發生變化。而這一變化又脫離不開自身，而這一自身就是傳統。總之，創新不是一種表面現象，是融合再生成的過程，還有完善的過程。（有感日方對我作品的賞識）

　　＊晚餐後，日中友好會館理事長村上先生陪同我們一行漫遊東京都夜景。然後請我們到一家咖啡廳。在此村上先生代表會館又提出要為「獲日中友好會館大賞者」赴日舉辦畫展事宜。對我來講是機遇，只有沉下去，踏踏實實拼搏兩年。再上來，帶著作品去東京展。

　　10 月 3 日，中午在雷正民團長的帶領下，回拜了會館，感謝日本朋友的關照。之後乘專車直奔東京成田機場。沿路風光展現日本民族的好強精神，不由聯想到我們國家，快發展吧，振興起民族精神，要不相差的太遠了。到機場免稅店把剩下的 6 千多日元花掉，想到還是妻子，不知為什麼？還是因為愛。於是花了 6 千 3 百日元買了香水和口紅。要把她打扮美麗和漂亮。人生青年有幾時 不珍惜享受太可惜了。下午 2:55 分成田起飛經上海，晚上 7 點多到達北京。從而結束一週的外出活動。從天上回了大地，還是原來的那樣那樣……

1978 年隨趙松濤老師寫生

自己。他多次告誡我，要在藝術上學百家。凡是在藝術上有成就的，均是你的師長。讓我學王頌余、王學仲、孫其峰、孫克綱等老先生的繪畫技巧及理論，廣收博採，各展其長。

　　1984 年，我創作的《巍巍太行》第一次參加全國性展覽，第六屆全國美展並獲得優秀獎。我與老師一起同行，去南京展區看展覽，一路上，老師鼓勵我，今後要畫好北方大山大水，畫出宏偉壯觀氣勢來，還要畫你熟悉的生活環境，在繼承秦漢、唐宋博大的氣魂上繼續探索，進而達到自成格調。老師循循善誘的教誨，銘記在我心裡。為日後作品形成自身風格打下了基礎。

　　1992 年底，我創作的《河原嫁女》與 50 幅工筆風情畫在北京中國美術館，舉辦了個人展覽，老師親自為我開幕儀式剪綵。我陪老師一邊看畫，老師一邊仔仔細細地看著每一幅作品後，語重心長地說：路是自己走出來的。望你不要休止，繼續探索。日後，待我八十歲在美術館舉辦第二次展覽。我信心十足地對老師說：您八十歲我就四十歲，咱爺倆一起辦個聯展。老師高興的笑著說：就這麼定了。

　　然而，這竟成了老師的遺願，我的遺憾！

<div align="right">1994 年夏於天津工藝美院</div>

世紀之夢

孫本長

　　當我們就要告別人類歷史又一個千年紀元，我才深情的感到，為跨越，同時也為了超越告別，我懷著重新啟動創作構思中的大幅中國畫《大江移民圖》戀戀不捨地邁進了 21 世紀。

　　我望著《大江移民》畫稿，眼有點潮，心有些痛，在迎接新千年的二十世紀末，《大江移民》一畫，曾給我帶來了「有喜有憂有夢想」的境地。《大江移民》的創作是伴隨舉世矚目三峽水利工程的興建而產生的新作。在參加天津市慶祝建國 50 週年美展上榮獲二等獎。可是在參加第九屆全國美展上竟然落榜！此時心裡不是個滋味兒。回首往事，心潮激盪。

　　七十年代，我從天津工藝美校畢業留校任教，並從事美術創作，一直渴望創造、渴望成功。1989 年實現了我第一個夢想，一幅山水風俗畫，《河原嫁女》獲第七屆全國美展銀獎，中國美術家協會首屆「齊白石基金獎」及日本日中友好會館大獎。一畫獲三獎後，我在三年裡拼命創作出了一系列反映黃土風情山水風俗畫與《河原嫁女》一起在北京中國美術館、日本日中友好會館美術館展出，曾輝煌一時。有人評論《河原嫁女》是「十年凝一畫」。的確，《河原嫁女》是我前期藝術生活的結晶，是我藝術創作的至高點和不可逾越的巔峰。在日後的藝術創作中，更多的是茫然和壓力，就像背上了沉重的十字架。巨大的成功也投下了巨大的陰影，走出成功的陰影，必須超越這座巔峰。我一直在尋找，第二個藝術生命的起跑線。我曾經自問「還能會出力作嗎？」

　　《大江移民》的創作，是繼《河原嫁女》之後，經過三年數易其稿，運用了十多年生活素材的積累，繪製了八個月之久，才創作完成的一幅作品。我是以一個畫家的責任感和歷史使命感，對當今舉世矚目的三峽水利工程建設，用畫筆來記錄人類，從二十世紀走向 21 世紀社會發展重大歷史事件的一個縮影，以百萬移民大遷徙為創作題材，以文化人的視角來描繪三峽攔壩工程建設前移民第一村大搬遷悲壯的一幕。三峽水利建設是炎黃子孫的世紀之夢，也是我藝術創作在造輝煌之夢，我用心去描繪這些樸實、勤勞，善良的人民舍小家為大家的民族精神。也是我借鑒古今中外多種藝術表現手法進行創作的一次嘗試。然而《大江移民》未能入選第九屆全國美展，但我的夢沒有破滅。為了跨越實現世紀之夢！就在第九屆美展廣州中國畫展開幕之時，我毅然打起行裝，帶上《大江移民》畫稿，直奔三峽移民第一縣采風，拜訪縣、鎮移民局和移民專家，為《大江移民》會診。這次三峽之行，給我帶來了巨大的收穫，

大江移民（畫稿）

一幕幕生活的場景，一個個動人的故事，令人心動，激動不已，才感覺到《大江移民》還缺少一種韻味，一種生命脈搏的震動，缺乏有血有肉活生生的體驗和真情實感。我必須重振旗鼓，再繪「三峽藍圖」《大江移民圖》，把移民一個古老的傳說，人類文明的階梯，通過三峽大移民這一歷史悲壯的大事件，象徵人類活動史上中國人正在創造世界奇蹟，用我心中的畫筆，把這既悲壯又驚喜的畫面，展示在人間。

這幅《大江移民圖》以三峽高山大壑為依託，以三峽江面為主體，以搬遷人物的場面情節為重點，重新構置大場景、大風情，移民遷徙動人的場面還要宏大壯闊，移民數目超過《清明上河圖》中 815 人數，達到現實主義風俗畫卷之最。該畫以橫寬式 4 米長，2.5 米高，為三聯式的構圖，通過浪濤拍岸寬闊的江面，用大江奔流為主線，把人物、牲畜、傢俱、農具、船隻及兩岸山巒奇峰牢牢地串聯起來。長江就像人體的主動脈，讓「萬物」都匯入其中。三峽移民大場面的佈局有聲有色，自然渾和奪人心魄，畫出雄渾氣度。人物情節，起伏跌宕，兩岸多民族的文化服飾與民風一起給長江籠罩著一層神秘的色彩。

2000 年春節後，我將二去三峽。準備創作三峽移民風情畫 20 幅。2001 年，我將繼續創作《大江移民圖》，再畫三峽移民風情畫 20 幅。2002 年，「孫本長三峽移民系列畫展」將在北京中國畫研究院舉行。2003 年，深圳美術館將推出「孫本長三峽移民風光中國畫展」。2004 年，「孫本長三峽畫展」將在上海美術館舉行。我創作的《大江移民圖》亦將捐獻給三峽展覽館，讓我的世紀之夢在三峽大壩庫區永存。

1999 年 12 月 29 日

原載天津日報《每日新報》

給友人的一封信

孫本長

杜老師，您好！

見字如面，在新舊世紀交替之際，來到改革開放特區鵬城舉辦畫展，感觸頗深。

其一，深圳社會上上下下，天天都充滿著活力。的確，感受到振興中華富國民強的希望。

其二，看到了深圳 20 年來經濟突飛猛進發展的今天，她要把「文化建設」的發展定為 21 世紀的重頭戲。舉一個事實，讓我為之感動。1996 年底，那年是我初次來深圳舉辦畫展，當時深圳只有深圳美術館和深圳博物館。四年後的今天，再來鵬城辦畫展，先後又興建了國家級的兩個美術館：何香凝美術館和關山月美術館。在與深圳文化局主管文化建設的局長交談中，得知深圳要在 21 世紀開端之時，要建亞洲最大的國際圖書交流中心大廈，計畫投資

17 個億人民幣，還要建成一個國內最大的，第一個現代美術館，投資要 7 個億人民幣。聽到這些真是心裡蹦蹦的跳。寫到這裡，還讓我想起 90 年和 93 年兩度去日本辦畫展時，在參觀他們美術館博物館時，曾經過全國美協領導與藝術家同行，談起我們國家美術館建設的感受時說，中國美術館硬體建設在我們這一代的畫家看來是難以實現，但眼前得到特區文化的發展，摧毀了我的這一想法。親身感受到了民族文化興盛的希望。因為，畢竟我們有五千年文化歷史的大國，漢唐兩宋時期曾經輝煌過。

其三，我追求的藝術創作之路，始終就沒有動搖過，在經濟文化大開放的今天，在一個物欲至上，急功近利的今天，自己看，如果沒有一個巨大的精神力量支撐著，杜老師講實話，我這 20 年的創作之路，是很難走下來的。這次來鵬城「亮相」，讓特區的百姓評價這個畫展「還可

2001 年關山月美術館

以」是很不容易的。觀眾能在你的每幅作品前停下來看一看，並能得到一種精神上的愉悅，我就知足了。因為來深圳創業的人他們都非常辛苦艱難，精神上也很壓抑。觀賞你的作品中的「人與景」，他們說，有一種回家的感覺，放鬆的感覺，回到了大自然的感覺。杜老師，我想，一個畫家的「畫」能把觀眾回歸到自然，帶回到他的家鄉親人旁……我就很心滿意足了，我 20 年來的藝術創作之路，就算走對了。妻子與我的心血，也算是沒有白流。杜老師，實在不好意思寫這些話。今天是聖誕節後的清晨，信是起來後寫的，寫著寫著，早晨的一綹陽光，射向了寢室，現在已是陽光，把屋房灑滿成金碧輝煌，是陽光溫暖著我的心。我的心情就更加清澈，充實多了。下一步，要把畫展挪到深圳大學展出，到了校園，我的心就更靜了，因為，我也是個教書的，多跟學生聊聊，多與同行的老師交流交流……好了，杜老師！這麼多年也沒有去府上拜訪您，嘮嘮叨叨寫這麼多，返家鄉後見面再談。

　　順祝，杜老師及師母家人新年快樂！

2000. 12. 26

2000 年何香凝美術館

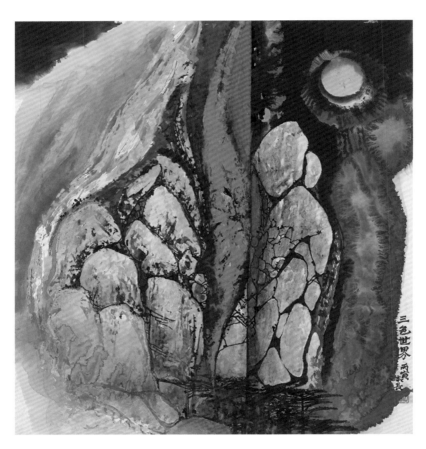

三色世界
（ 紙本　95×88　1986 年 ）

PART 8

往事追憶

趙松濤與孫本長

解俊茹

　　趙松濤（1916-1993），字勁根，號本堅，曾爲天津工藝美院教授、中國美術家協會會員、天津美術家協會理事。上世紀 60 年代從事工藝美術教學，由裝飾性的工筆青綠山水轉向潑墨寫意，或青綠、金碧、淺絳，或潑墨、潑彩兼施，在構圖、手法、意境上都有新的突破。以擅長中國畫山水爲津派國畫代表人物，位列津派國畫八大家之一。

　　孫本長 1974 年考入天津工藝美術學校，1977 年畢業留校任教。師從趙松濤先生，爲先生的親傳弟子，從事國畫創作和教學工作。

　　1982 年 6 月的一天，經同事介紹，我認識了本長，第一次會面他就滔滔不絕和我談起他的老師趙松濤先生。當時，我根本不瞭解美術界，更不知曉趙先生在美術界的影響力。隨著我們交往的加深，日漸彼此都有了好感後的一次約會，本長突然對我說「我帶你去我的老師趙先生家看看」，我沒有任何思想準備，跟隨他去了趙先生家裏做客。老師和師母熱情有加，不停誇獎本長怎樣地勤奮努力，好學上進，如何地尊重孝敬老師。印象最深的是，趙先生指著他家的沙發說，「這是本長給我們製作的」。老師和師母對本長輪番的誇獎，我雖未露出聲色，心裏卻美滋滋的，刹那間我像吃了定心丸一樣，知道我遇見了我要找的好男人，非他不嫁。

　　1984 年 8 月 30 日，我和本長舉行婚禮，共同向他的老師行禮鞠躬，以謝培育之恩。此後，本長經常不斷地帶我去看望老師和師母。

　　1989 年，孫本長的《河原嫁女》入選第七屆全國美展並獲「銀獎」、首屆中國美術家家協會「齊白石基金獎」及日本日中會館大獎。日本日中會館特邀本長到日本舉辦展覽。本長在趙松濤先生幫助下，於 1992 年 12 月在赴日本展覽之前成功地在中國美術館舉辦了個展。我目睹了展覽開幕的過程，由孫本長的老師趙松濤和他的母親宗金蘭爲展覽剪彩。本長的致辭，至今我還記得他說的這句話：「沒有母親就沒有我孫本長；沒有老師就沒有我今天的繪畫藝術成就」可見本長對身爲家庭婦女的母親的敬愛，對一日爲師終生爲父的老師的深情，他的這顆感恩之心深深地感染了我，讓我終生受益和難忘。

　　1992 年，在趙先生的幫助操持下，孫本長又在「水晶宮」舉辦了「孫本長赴日展覽新聞發布會」。我見到趙先生在不同場合逢人就講「水晶宮」那段「本長爲我洗澡搓背」的往事。

在本長去世一週年的「孫本長繪畫藝術研討會」上，王先生的一幅「凡高烈男名華夏，河原嫁女播瀛洲」題詞讓與會人員驚贊不已，他精準評價了本長的繪畫成就和藝術個性。

至今我還清晰記得 2005 年春節過後，一場大雪之後的三九天裏，我帶兒子孫光一走進天大校園，雪後晴空萬里，陽光照耀在路邊的皚皚積雪上，晃得眼睛有些睜不開。路上問詢了幾個人才找到王學仲藝術研究所，門衛問我們是哪兒的？有什麼事？我說是王先生的學生，他說怎麼沒見過你，我看出門衛很是為難的樣子，我說，我就去王先生家好了。他說，你等等，我打個電話，由於接不通，門衛讓我寫了紙條上樓了，片刻下來請我們進會客廳等候。未等我們娘倆坐穩就傳出腳步聲，我轉身走出客廳迎了出去。王先生身穿褐色印花綢緞華服，手持拐杖，腋下夾著一本雜誌從樓上走下來。我急忙上前攙扶著他走進會客廳。他坐在一個特製的高椅上，我說明我和兒子一起來看

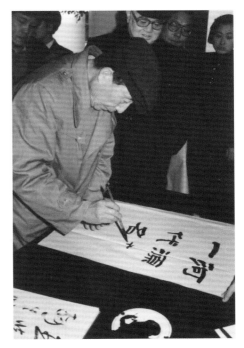

1992 年王學仲題詞

望您，感謝您對本長的器重和關愛。他說，本長是藝術家，踏實做人作藝，值得人們的尊敬，還勸慰我「人不在活多大年齡、高壽。凡有成就的大藝術家沒有多少長壽的，就像誰誰誰」。王先生實際是在安慰我。他又說，有什麼事儘量說，只要需要我做什麼，包括活動我一定參加。他囑咐我兒子好好學習，並說本長有了傳承人，你們要把本長的文字翻澤成外文推向世界，讓更多的人瞭解本長。王先生還讓我們一起去家裏吃飯，語重心長的叮囑印刻在腦海裏，他像自家人一樣和我們母子的交談至今仍句句銘記在心。

故人已去，記憶猶存，王學仲先生與本長永遠活在我的心中。

<div align="right">（此文刊登在天津大學出版社《王學仲紀念文集》）</div>

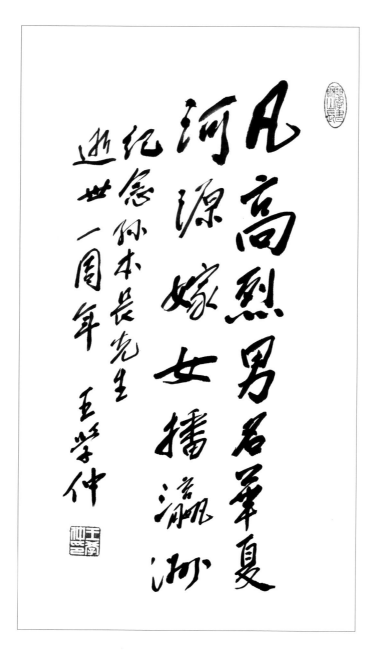

梵高烈男名華夏 河源嫁女播瀛洲

2004 年 王學仲

孫其峰與孫本長

解俊茹

孫其峰，字琪峰，別署雙槐樓主，1920 生，山東招遠人。天津美術學院終身教授，曾獲第二屆「中國美術獎」、「終身成就獎」。

孫其峰先生是當代著名的畫家和美術教育家，藝術修養全面，繪事之外，書畫篆刻也功力精深，爲全國書法界所共譽。他謙和好學、淡泊名利。他爲我國美術教育事業默默地勤奮耕耘，如今已經桃李滿天下。雖年近百歲，他仍天天於案頭做學問、傳技藝，是當代書畫界一位令人敬仰的大家。

孫本長與孫其峰先生交情不僅源於老師趙松濤先生與孫其峰爲書畫摯友，更多是孫其峰先生對本長人品畫品的認可而倍加厚愛。1985 年，本長報考天津美術學院國畫研究生落榜後，時任天津美院副院長的孫其峰先生認爲，本長是天津山水畫的人才，竭盡全力建議本長由工藝美校調入美術學院任教而被本長拒絕。但讓孫其峰先生欣慰的是本長更加努力，虛心求教，博採各家，沒有辜負孫先生對他的期望。在繪畫藝術的道路上連續取得成績，爲天津山水畫爭得了一個個榮譽，更加深了孫其峰與孫本長之間師生的情誼。

孫本長每一個藝術活動都能得到孫先生的關愛和幫助。1996 年，《孫本長中國畫展》在天津藝術博物館舉行，孫其峰先生親筆題展。2000 年，80 高齡的孫先生在老家招遠還惦記著《孫本長中國畫作品》的出版及活動。之後我陪伴本長乘火車轉乘長途汽車到山東老家看望孫先生，得到先生的親授教誨。

本長不幸逝世後，他老人家爲本長題寫「德藝長久」「藝道永存」以此紀念，還寫信安慰我，鼓勵我「要有生活積極向上的勇氣和自信心，早日走出困境」。

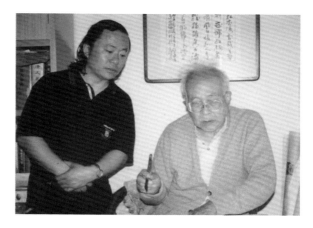

1996 年孫本長到山東招遠老家看望孫其峰

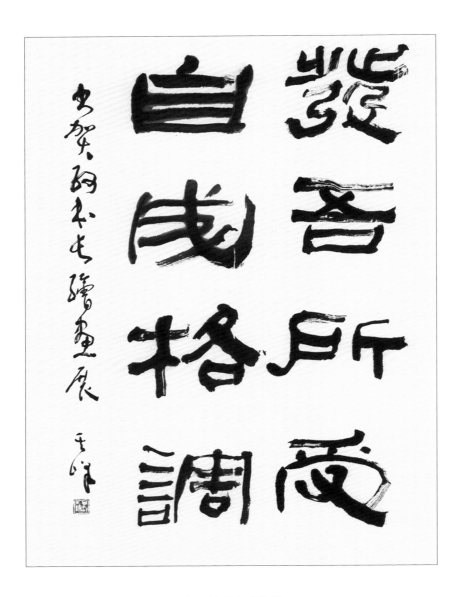

發吾所受 自成格調
1992 年 孫其峰

我與孫本長

解俊茹

　　人生長河，細數歲月，在孫本長短暫的生命裏，我與他相依相伴了 21 個春夏秋冬。歲月本長，逝去芳華，我與本長隨著生命中的完美與殘缺在塵世間未終偕老，生命中的本長早已成爲故人。命運改變了我生活的軌跡，留下的是回憶和精神的寄托。本長與他的《河原嫁女》和他的繪畫藝術作品，在歷史長河中永遠流傳。陪伴著我日出日落、慢慢變老的是一個美好心願，那就是有朝一日爲本長出版一卷關於他的書籍。

　　孫本長於 1956 年 8 月 21 日出生在中國天津一個普通工人家庭，祖籍河北滄州，祖父早年曾接受黃埔軍校的洗禮。父親識文斷字，母親大字不識，父母忠厚勤勞。本長在不寬裕的家庭生活中養成了自幼內斂的性格，曾聽他母親說，本長從小唯有在家與弟弟妹妹們寫寫畫畫才會覺得無比快樂。初中就讀天津 41 中學時受到的熏陶，使他 1974 年以良好的美術基礎考入天津工藝美術學校。1977 年又以優異成績留校任教，成爲「津派國畫」天津八大家之一趙松濤先生的入室弟子。在他完成教學課程之餘，不僅受趙松濤先生的親傳，還虛心求教於王學仲、孫其峰、孫克綱、秦征等前輩，潛心鑽研衆家之長，專攻中國山水畫的創作。

　　我與本長相識於 1982 年，離別於 2003 年。見證了他是一個心靈手巧、無所不能的人，一個感恩孝敬、與人爲善的人，一個勤奮耐勞、生活嚴謹的人，一個不苟言笑、忠厚真誠的人，還是一個工作認真、有責任感的人，一個正直剛烈，追求完美的人，更是一個爲繪畫藝術忘我痴迷的人……在家庭生活中，他水電木油縫紉下廚樣樣拿得起來；房間收拾得一塵不染。爲了鍾愛的繪畫藝術，他是在用心用血用生命去追求，不僅給他熟悉的人留下了一片真誠和美好記憶，而且爲這個世界留下了耐人尋味的繪畫作品。他的短暫一生充盈著超凡脫俗的傳奇色彩，讓我欣賞令我敬佩。

　　1982 年，我與本長經各自同事介紹相識，在那個年代，我們都屬於積極好學的青年，當時的他在天津工藝美校室內設計專業任教，業餘就讀中央廣播電視大學漢語言文學專業。爲了不影響學習和工作，戀愛期間，我們沒有花前月下，看場電影，休閒散步，只能每週或兩週到他的學校相會，最長的相見也未超過三個小時。本長爲提高漢語拼音水平，讓我用漢語拼音與他書信交流。我與本長因彼此對學習工作、生活家庭充滿著美好憧憬而相知相愛。

　　1983 年，我們確立了婚姻關係，他送我的禮物竟是一本相册。盒面題寫：

贈解俊茹：

　　十年攜手共艱危，

　　以沫相濡亦可哀；

　　聊借畫圖怡倦眼，

　　此中甘苦兩心知。

　　一九八三年十二月二十六日

　　　　　　　　　　本長書於天津

相册首頁引用了莎士比亞的一段話：

充實的思想不在於言語的富麗，它引以自傲的內容，不是虛飾；只有乞兒才能夠計數他的家私。真誠的愛情充溢在我的心裏，我無法估計自己的享受的財富的一半。

　　　　　　　　　　　　　　　　　　　　　　　──莎士比亞

　　　　　　　　　　　　癸亥年農曆十一月二十三　本長並記於津門

1983 年孫本長與解俊茹的訂婚紀念相册

　　本長還把他的和我送給他的肖像照片，還有我爲他寫生打傘的照片粘在相册中。我能理解他對與我今後婚姻生活的期待以及他所做的思想和精神上的準備。

1984 年，我們正式舉行結婚儀式。新房是他母親用撿來的磚頭瓦塊私搭自建的小房，家俱全是本長親手製作的（組合櫃、床頭櫃、寫字臺至今我還在使用）。生活不到半年，我們的住房拆遷聯建了，本長徵得領導同意家俱臨時存放並住在學校。一天，我發現學校門口傳達室旁的牆上貼出了「分房人員名單」，我問本長「怎麼沒有你呢？」他回答，「我們有房，沒有申請」，我說「咱們有房，你住學校？我們結婚住的房是你的嗎？是你的產權？」他卻說「聯建房好了我們就有房住了，學校這麼多困難戶要房，我們就不去爭了」。我生氣地說「我看榜上名單和你留校條件一樣的人都在申請，你為什麼不申請？」他沒有一絲著急，和顏悅色地勸慰我，「將來咱們聯建房要比這房好」。那時是福利分房，我們完全符合條件分房，但本長沒有考慮自己，想的是那麼多的困難戶。

　　自與本長相識後，他不論多忙，每一年雷打不動地逢年過節都要看望他所有的恩師。包括他的啟蒙老師——天津 41 中美術教師馮習忠，中央戲劇學院畢業的常雁龍老師。他總和我說，馮老師和常老師是他藝術道路上非常重要的兩位老師。那年春節，本長帶我去看望馮老師，馮老師還念念不忘 41 中在北京中國美術館「美術教育」展覽期間，本長為他打洗腳水的事，他說「本長這麼大名氣，還給我打洗腳水」！本長卻說，「您別老記在心上，名氣再大也是您的學生」。

　　1989 年，他創作《河原嫁女》入選第七屆全國美術展覽連中三元。獲獎沒有給他帶來自滿自傲的資本，而是成為他追尋探索繪畫藝術的起點和動力，尤其是日本對他繪畫作品的肯定，日中友好會館為獲獎者舉辦展覽，使本長的創作激情四射，三年裏一口氣創作出以《河原嫁女》為代表風格的 50 幅工筆劃作品，1992 年 12 月底至 1993 年 1 月初，在赴日展覽前，首先在北京中國美術館舉辦了個人展覽。開幕式上，由他的母親宗金蘭，恩師趙松濤先生為「孫本長繪畫展」剪綵。本長在答謝致辭中說的：「沒有母親沒有我；沒有老師沒有我的藝術成就」至今讓我記憶猶新，我深深地被本長的所作所為所打動。

　　1990 年 10 月，本長赴日參加《現代中國美術作品展》回國後，一進家門就說給我個驚喜，我說「那就是發財了唄！」他從精美的盒裏拿出為我買的一塊精工社手錶，我說「我有手錶戴，花這錢幹嘛！」他說「你看看這錶鏈的造型」，我接過手錶仔仔細細看了又看，是用「心」組成的手錶鏈。他說，「這是 24 個『心』連起來就是心心相印，結婚時沒有條件給你

1992 年中國美術館「孫本長繪畫展」開幕致辭

買禮物，出國了買塊錶給你補償」，我問「不少錢吧？」他說「我還給你買了幾件衣服，給兒子買的玩具，錢不夠劉德潤借給我才買了手錶，這幾年創作，你也挺辛苦，表表心意」。他的一番話讓我的鼻子一酸，眼淚奪眶而出。為此我還寫了一篇日記《「表」心意》記錄了當時的感動。

本長在繪畫藝術創作道路上連連獲獎，找本長買畫、參加筆會的人漸漸多了起來，但他常以沒有時間婉言回絕，我開玩笑說他，「世上竟有和錢有仇的人」，他卻說「餓著你了嗎？」我說「餓是沒餓著，誰不希望生活得更好些！」在本長去世之後，我遇見他的學校工會主席張長青，他跟我說，孫老師可是個好人，一點沒有架子，不管是看門的，還是燒鍋爐的工人，只要說出孩子上學老人看病用畫送人，本長都會給畫一幅。

1998 年，本長去歐洲七國藝術考察交流活動回來，非常興奮地給我介紹「國外的藝術博物館、美術館的藝術家作品都是傳世之作，我創作的作品就是給人類的社會的」，我聽了後哈哈直笑，嘲笑他說「現在誰不是為自己，還有人為社會為人類」。我瞭解本長的追求，也常和他鬥鬥嘴，但沒有紅過臉，相互間還能理解。

1999 年，本長歷時八個月創作的《大江移民》參加第九屆全國美展落選，美術界也有些爭論和傳言，我和本長說「這不是十年前了，參展要有所表示的，你不知道吧！文藝界這個賽那個賽都得走關係。」他卻說「哪能全是你說的這樣。」我倆為社會上的問題看法時常爭論。可他不明白，還從自身找原因，認為深入生活得還不夠，落選之日他準備行裝，天津畫院白金院長陪他一起又來到三峽考察深入生活。回津後，本長重振旗鼓再創《大江移民》。當本長準備在世紀末出版《畫集》，我陪他去中國美協借《河原嫁女》作品拍反轉片時，提起《大江移民》落選，美協那個人還責怪本長「你不提前打招呼」。回來我和本長說，怎麼樣？入選、獲獎不是全靠作品的主題和功力。

2000 年，由我牽線武警部隊的李有才帶領本長與畫家馬寒松、李永文來到西藏寫生。西藏的雪峰、草原、白雲、藏民、氂牛等 3000 多張攝影素材，給了他內心世界以靈感，他根據這些感悟創作出一批自然景觀與藏民風俗相融合的「西藏風情」作品，淋漓盡致地表達了他真善美的心聲，充分彰顯出他崇尚社會環境與大自然的純淨，民生幸福平安的願望與吶喊。西藏風情系列也是他繪畫藝術創作的又一巔峰之作。

二十幾年來，孫本長肩負著教書育人的工作，創作的「黃土高原、塞北太行、西北甘南牧區、西南貴州少數民族、邊陲新疆、長江三峽、雪域西藏」等繪畫作品，樹立了獨特的藝術面貌，創造了自己的藝術形式和繪畫語言。

孫本長在他的創作生涯中，超負載地教學—寫生—創作—展覽—追求，透支著身心健康。2003 年西藏風情作品收筆後，病魔帶他走進了絕人之路，也給世人留下了太多遺憾。如果……，可惜的是，這個世界從來沒有如果。

<div align="right">丁酉夏於津門湖</div>

PART 9

藝術年表

藝術年表

【文化美術教育】
- 1971—1974 年 天津 41 中學
- 1974—1977 年 天津工藝美術學校
- 1982—1985 年 天津廣播電視大學

【職稱職位】
- 1983 年　　加入天津市美術家協會會員
- 1984 年　　天津業餘書畫院特聘教師
- 1985 年　　加入中國東方藝術交流學會會員
- 1986 年　　加入中國美術家協會會員
- 1987 年　　天津東方藝術學院特聘高級教師、天津工藝美院特聘為國畫講師
- 1994 年　　天津市人事局評定高教系列副教授
- 1997 年　　中華人民共和國國務院表彰教育事業做出突出貢獻享受政府特殊津貼
- 2001 年　　天津市人事局評定藝術系列一級美術師（教授）

【展覽交流】
- 1978 年　　《黃山百丈泉》首次參展，入選天津市天津中國畫習作展
- 1980 年　　《覓》入選天津市第二屆青年美術作品展覽，獲三等獎；後入選北京第二屆全國青年美展
- 1981 年　　《玉龍飛舞》入選天津市美術作品展覽
　　　　　　《春汛》、《秋實》參加北京中國美術館天津四川江蘇聯展
- 1983 年　　《巍巍太行》入選天津市第三屆青年美術作品展，獲二等獎
- 1984 年　　《巍巍太行》入選天津市慶祝建國三十五週年美展；入選第六屆全國美展，獲優秀獎，中國美術館收藏。
　　　　　　《牛心亭》、《象池銀輝》參加天津中國畫香港展覽，作品入選《天津國畫集》
- 1985 年　　《金嶺參天》入選中國青年美術作品展
　　　　　　《秋嵐》參加蘇聯「中日蘇」繪畫藝術聯展
- 1986 年　　《秋之暢想》參加北京日中繪畫聯展
　　　　　　《獨樂寺》參加日本中國石景國畫展
　　　　　　《地久天長》、《赤融地脊》、《春在煙霄》參加香港東方美術交流協會美展
　　　　　　《三色世界》、《秋晚煙嵐》入選天津文藝新人月美展，獲天津市「文藝新人獎」
　　　　　　《滿寺春溜》、《墨石映潭》入選香港中國園林國畫展

《一夜新雪》入選天津青年藝術節美展

《世界和平萬歲》（百米書畫卷）入選天津青年藝術節

- 1987 年　《地養萬物》、《大地回春》參加東方美術交流學會香港中國園林風光國畫展

《普陀宗廟》入選並捐贈第十一屆亞運會

《天物合一》參加深圳東方美術交流學會中國畫展

《秋之暢想》參加日本東京第三次日中交流作品展

- 1988 年　《山莊》參加日中第四次交流聯展

《地久天長》參加天津第二屆青年藝術節美展，獲二等獎

《承德風采》為天津站新客站候車 2 號廳而創作並收藏

- 1989 年　《墨石映譚》參加北京全國百家書畫作品展

《山莊》參加日本第五次日中交流聯展

《河原嫁女》入選第七屆全國美展，獲銀獎、中國美術家協會首屆「齊白石基金獎」、日本「日中友好會館大賞」，被中國美術家協會收藏

- 1990 年　《秋居圖》在美國三藩市中華文化藝術館展出

隨中國美術家代表團出訪日本，參加「現代中國美術作品展」開幕式，《獨樂晨曦》被日本日中友好會館收藏

《河原嫁女》參加現代中國美術作品展，巡展於日本東京、靜岡、福岡，法國巴黎，香港等國家地區

- 1992 年　北京中國美術館舉辦孫本長繪畫展，展出作品 50 幅

北京中國美術館《河原嫁女》參加母校天津四十一中學校友學生「美學教育」畫展

- 1993 年　日本東京日中友好會館中國現代繪畫三人展，展出作品 40 幅。《太行曉霽》被日中友好會館收藏

北京全國首屆中國畫展，選送作品《古原春霞》

天津《河原嫁女》獲天津市第五屆魯迅文藝獎金優秀作品獎

被天津文學藝術聯合會評選為天津市第二屆（1991-1992 年度）文藝新星

- 1994 年　北京中央電視臺 '94 中國畫油畫精品展，作品《原上殘雪》獲銅獎（此展未評金獎），被中央電視臺收藏。

北京中國美術館當代中國鄉村田園畫展，《回娘家》獲金獎

《古原晨聲》入選天津市慶祝建國 45 週年美展，獲佳作獎；入選第八屆全國美展，獲優秀獎

天津電視臺國際部攝製孫本長藝術專題片《那山的風情》

- 1995 年　　　《大河 · 炎黃》公益拍賣捐獻中國青少年發展基金會
- 1996 年　　　天津藝術博物館孫本長中國畫展，展出作品 70 幅；《古原晨鐘》被天津藝術博物館收藏
　　　　　　　'96 北京中國國際藝術博覽會，選送作品 15 幅
　　　　　　　'96 廣州國際藝術博覽會，選送 15 幅
　　　　　　　深圳博物館【孫本長中國畫展】作品 70 幅《古原春曉》深圳博物館收藏
- 1997 年　　　《報喜酒》《曬娃娃》榮獲中國文學藝術界聯合會 '97 中國畫壇百傑
　　　　　　　《曬娃娃》被中國文學聯合會收藏
　　　　　　　《報喜酒》捐贈給中國文聯晚霞工程
　　　　　　　《玉屏峰翠雲》為天津市市委綜合樓創作並收藏
- 1998 年　　　《雪霽》入選中國當代千名國畫家作品展
　　　　　　　10 月，隨北京中國青年工筆畫家代表團赴法國、義大利、德國、荷蘭等歐洲七國考察與學術交流
- 1999 年　　　深圳美術館 '99 中青年工筆畫家提名展，選送作品 6 幅；《古原晨聲》被深圳美術館收藏。
　　　　　　　《大江移民》入選天津市慶祝建國五十週年美展，獲二等獎；第九屆全國美展落選
- 2000 年　　　天津人民美術出版社出版發行《孫本長中國畫作品》，天津利順德舉行首發式暨研討會，作品《山溝溝》被天津人民美術出版社收藏
　　　　　　　汕頭新紀元藝術選擇中心，《香餐》、《背月》參加首屆中國畫學術邀請作品展
　　　　　　　12 月深圳，何香凝美術館舉辦新紀元——孫本長現代工筆繪畫展，展出作品 60 幅，《綠》、《雪原晨炊》被何香凝美術館收藏
- 2001 年　　　天津人民美術出版社出版《孫本長雪域西藏攝影集》
　　　　　　　1 月，深圳大學圖書館舉辦孫本長鄉村田園畫展，展出作品 30 幅；《向杵》被深圳大學收藏。
　　　　　　　9 月，北京中國美術館《河原嫁女》入選百年中國畫展暨《百年中國畫集 1901—2000》
　　　　　　　10 月，天津美術展覽館舉辦孫本長雪域西藏攝影展暨《孫本長雪域西藏攝影集》首發式，展出攝影作品 200 幅。
　　　　　　　《百年風雲》被利順德博物館收藏
　　　　　　　12 月，深圳關山月美術館舉辦孫本長雪域西藏美術攝影展，展出 150 幅
　　　　　　　北京中國美術館，中國文聯第四屆當代中國山水畫展，《荒原餘輝》獲優秀獎
　　　　　　　隨天津畫家代表團赴澳門，慶祝澳門回歸祖國一週年，津澳跨世紀書畫作品展
- 2003 年　　　參加日本中國書法繪畫展

後記

解俊茹

　　孫本長生前曾不止一次與我說「我的作品是社會的、人類的」。

　　我與本長夫妻比翼二十餘年，其情之深，其意之初；今天，他離開我們去了天堂至今也已近 15 個年頭了。他的人品藝德和他與人的真誠善良，社會責任等人格魅力深深感動著我、激勵著我、堅定著我，我一直在想，在我有生餘年一定為本長出一本《書》，出一冊《作品全集》留給世人。讓當代人以及後人能更多地瞭解他，乃至進一步的研究他和他的作品思想。如若不成我也還會記錄文字資料，留給我的兒子、孫子去完成。努力了也就無怨無悔。

　　《歲月本長》一書終於得以出版發行，撫卷沉思，感慨頗深。

　　首先感謝這個時代互聯網飛躍發展，才有機緣結識了蘭臺出版社。感謝社長、主編的慧眼識才；感謝責編和工作人員的協同努力，感謝天津海順包裝印刷集團袁汝海董事長鼎力支援，為此書提供高清作品圖；感謝馬宇彤、楊連生等朋友為出版《歲月本長》一書的大力支持與幫助，得以使《歲月本長》順利出版發行。

　　感謝相識的，還有素未相見的美術評論家、文化學者為此書提供對「孫本長繪畫藝術與人生」的高論卓見。

　　特別感謝孫其峰、李西源、王振德、白金、姜維群、何家英、郭雅希、張建忠等等（師友）一直以來關注重視孫本長繪畫藝術，並給予我的精神鼓勵和支持的眾多老師。還要感謝耄耋之年曾未謀面的的美術評論家李松先生得知我為本長出書，主動書信和電話為我提供評論本長的名家文章；還有當我幾經周折聯繫到時任中國美協編審夏碩琦先生說明出書用稿後，他的第一句話是說「你在做功德」，更增加了我出好此書的信心。書中每一位撰文作者背後都有一段情真意切的動人故事。

　　必須感謝的是，同在天國的恩師趙松濤、王學仲先生等老一輩對學生孫本長的藝術培養引領。還得感謝本長的學長學友學生及為出版《歲月本長》一書的朋友們大力支持幫助。

　　其實，還應當非常感謝孫本長，不僅感謝是感恩，值得我去記錄他，用文字展現給讀者「他不尋常的人生」。

　　《歲月本長》一書，彙集了本長繪畫生涯中各時期「太行風情、黃土風情、西域風情、西藏風情和寫生系列、彩墨系列」一些能得到的代表性作品；整理出部分孫本長藝術交流活動日

記、筆記、自述和創作感言；還有自第七屆全國美展《河原嫁女》作品獲獎後美術界的評論文章、訪談、題詞及徵集本長去世後在天士力製藥集團舉辦兩屆「孫本長繪畫藝術研討會」上的作者的文章和發言、題詞；選取了一些主要藝術活動圖片等。這本書，由於我的侷限，不可能達到盡善盡美欲願，但我已經滿足了。肯定有不周之處，懇望本長生前摯愛親朋師友海涵。

我作為一個美術界的局外人，是被丈夫孫本長的藝術人生所感染感動，以一種使命感促成了此書的出版。這本小書，真切詳實地用作品和文字記述了二十世紀七十年末代至跨世紀初，一個中國普通國畫家和教育工作者孫本長的那些事：對繪畫藝術的摯愛和追求；用繪畫表現形式反映社會時代脈搏，描繪祖國美麗山河和勞動人民的生活寫照，弘揚中華民族精神，抒發人世間的真善美的真誠。從他對老師的敬重與感恩戴德；對學生教育的認真負責；對家庭雙方父母老人的孝順、妻兒愛的表達方式和對社會人際關係交往，折射出孫本長超凡脫俗，追求完美境界的另類的艱辛。

前不久，在我訪問本長曾經的同學、同事南開大學東方藝術系張永敬女士時得知，本長生前不止是和我一個人說過，「我的作品不僅是社會的，還是人類的」。他的這句話，直到今天我才真正理解。當讀者看完此書後，我想也應該能理解孫本長了！

2017 年 11 月於津門湖

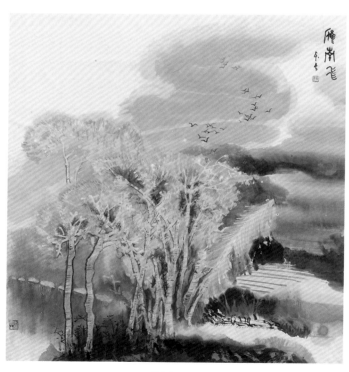

雁南飛

（紙本　90×95　1985 年）

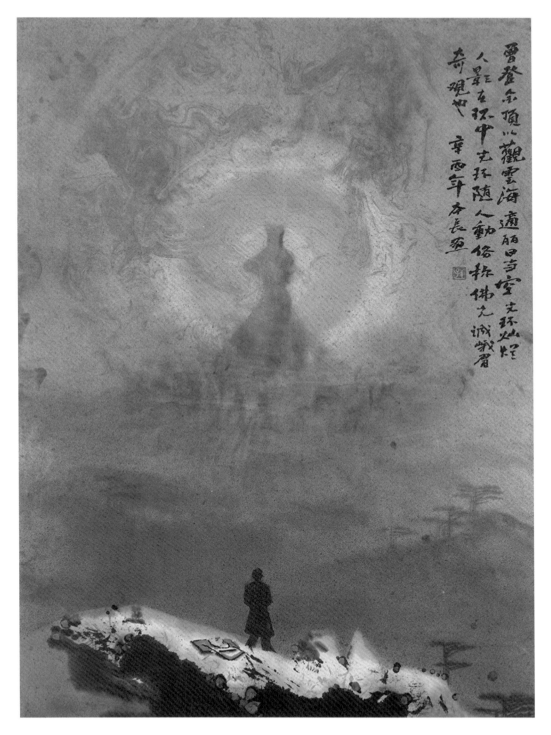

曾登余頂以觀雲海適值日出空光環燦爛人影在環中光環隨人動俗稱佛光誠戰眉奇觀也 辛酉年石長畫

登金頂

（紙本 68×46 1981年）

國家圖書館出版品預行編目資料

歲月本長 / 解俊茹著 --初版--臺北市：蘭臺,
2018.04　面；　公分. -- (中國書畫；4)

　ISBN 978-986-5633-71-4 (平裝)
　1.書畫 2.作品集

941.5　　　　　　　　　　　　107005150

中國書畫4

歲月本長

作　　　者：解俊茹
編　　　輯：涵設
美　　　編：涵設
封面設計：涵設
出 版 者：蘭臺出版社
發　　　行：蘭臺出版社
地　　　址：台北市中正區重慶南路 1 段 121 號 8 樓之 14
電　　　話：(02)2331-1675 或 (02)2331-1691
傳　　　真：(02)2382-6225
E─MAIL：books5w@yahoo.com.tw 或 books5w@gmail.com
網路書店：http://bookstv.com.tw/
　　　　　　http://store.pchome.com.tw/yesbooks/
　　　　　　博客來網路書店、博客思網路書店
　　　　　　三民書局、金石堂書店
總 經 銷：聯合發行股份有限公司
電　　　話：(02) 2917-8022 傳 真：(02) 2915-7212
劃撥戶名：蘭臺出版社 帳號：18995335
香港代理：香港聯合零售有限公司
地　　　址：香港新界大蒲汀麗路 36 號中華商務印刷大樓
　　　　　　C&C Building, 36,Ting, Lai, Road, Tai,Po, New,Territories
電　　　話：(852)2150-2100 傳真：(852)2356-0735
經　　　銷：廈門外圖集團有限公司
地　　　址：廈門市湖里區悅華路 8 號 4 樓
電　　　話：86-592-2230177 傳 真：86-592-5365089
出版日期：2018 年 4 月 初版
定　　　價：新臺幣 650 元整（平裝）
ISBN：978-986-5633-71-4